Sandrine Andrews

大師名作
這樣看
好好玩！

羅浮宮專家給孩子的藝術啟蒙課

桑德琳・安德魯斯 著

段韻靈 譯

目 次

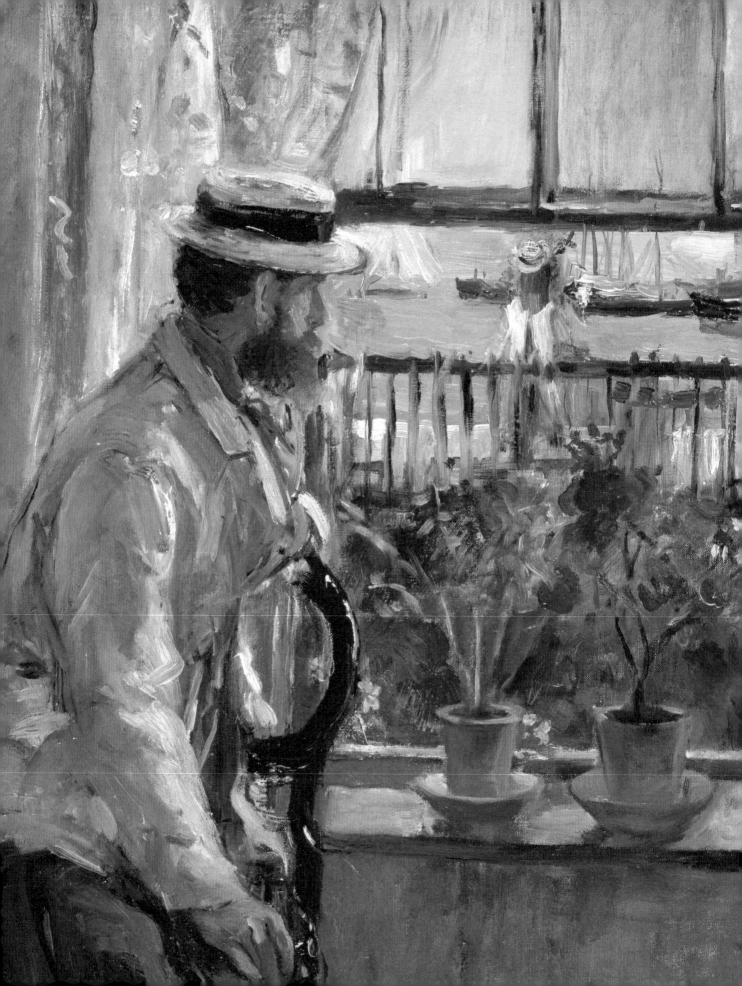

大哉問：那些最常被問的老問題

什麼是藝術史？

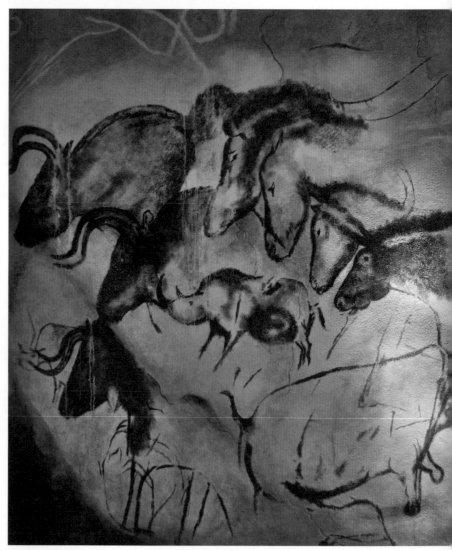

🔍 來點小提示？

這是拱岩橋的洞穴壁畫。拱岩橋洞穴又被叫做肖維拱岩橋洞穴或肖維岩洞，因為其中一位發現（或者說是「創造」）這個洞穴的人，名字就叫珍—瑪麗·肖維。這個洞穴位在法國阿爾代什省的南邊，壁畫則是舊石器時代的人畫的。他們畫了各種貓科動物、猛獁象、犀牛、馬、野牛、羱羊，還有熊、馴鹿、原牛（我們現在的牛長得和牠們很像）以及大角鹿（我們現在的鹿的祖先，但體型更大）。

從數字來看肖維岩洞：

· 在1994年12月18日星期日被發現。
· 有447幅動物壁畫（其中有14種不同種類的動物）。
· 洞長500公尺。從2015年起，開放大眾參觀它的仿製洞穴。

藝術史有什麼用？

藝術史能幫助我們更了解藝術作品和創作者。舉例來說，你可能會想知道為什麼達文西要一直把〈蒙娜麗莎〉這幅畫帶在身邊（答案請看第25頁！）……當然，我們不可能找到所有問題的答案，因為藝術史並不是一門科學。然而，假如我們能觀察到隱藏在畫筆下的種種細節，科學就能幫助我們更了解一幅畫，或是推定一件幾千年前製造的物品的年分。

誰是第一位
男性或女性藝術家？

如今我們知道，史前時代的男人和女人曾在洞穴的岩壁或岩石上繪畫，甚至可能也有一些孩子參與其中！但我們還不太清楚他們為什麼這麼做。一般認為智人當中已經有「藝術家」，據說更原始的尼安德塔人也有。只是他們都沒有在畫作上留下自己的名字或暱稱！

藝術是什麼時候
出現的？

人們在德國發現了一具30公分高的獅頭男性雕塑，以長毛象的象牙雕成，推估年分大約有40,000年，然而某些岩洞壁畫的年分比它還更久遠。

舊石器時代的人類

西元前100萬年～8000年間

一種很受歡迎的動物！

在印尼，有一幅畫已經大約47,000年了！
畫中主角是一種很常見的動物。
你猜得出來是哪一種動物嗎？

① 牠是用橘色和紅色的顏料繪成的。
② 牠有4隻腳。
③ 牠沒有角。
④ 牠非常聰明，還會操作搖桿！
⑤ 牠有突出的口鼻。

答案：野豬

洞穴是用來當作展場的嗎？

不是！至少不是像現在我們想像的展場那樣。我們有時會把這些由最早期人類所創作的畫作和雕塑視為藝術作品，然而在不知道這些創造者的語言中是否也有一個等同字眼的情況下，很難去談它們究竟是不是藝術。關於這些最早期的「男／女藝術家」，還有許多事情等待我們去發現。

為什麼博物館裡放滿了畫作？

來點小提示？

博物館是展示和保護最珍貴畫作的地方，人們在這裡研究藝術家們，假如有需要，也會進行作品的修復工作。過去有好幾個世紀的時間，繪畫只專屬於教堂、皇宮，甚至皇家陵墓，就像我們想到的埃及壁畫那樣！今天，我們透過將畫作收集到博物館，就能好好欣賞它們。

藝術作品：
〈藝術收藏櫃〉
藝術家：
弗朗斯·弗蘭肯二世，
或稱小弗朗斯·弗蘭肯
年分：
1619
收藏地點：
安特衛普，皇家美術博物館

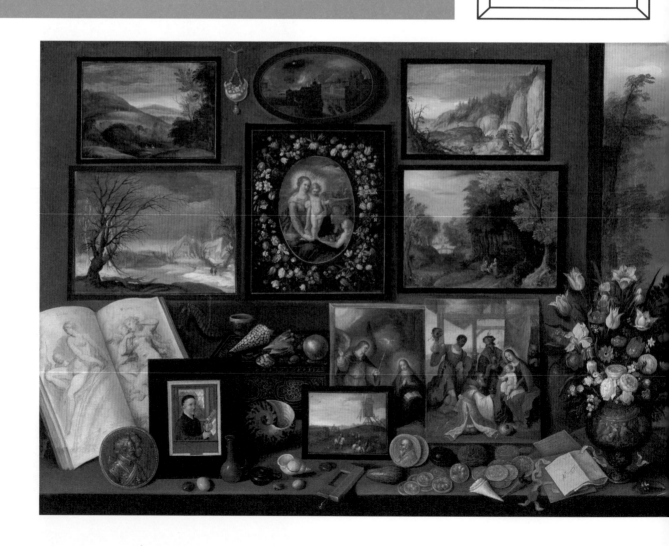

怪奇藝術風格！

文藝復興時代晚期，歐洲的皇親貴族和富人紛紛蒐集起各種稀奇古怪的物品，並將它們收藏在家具或被稱為奇珍櫃的空間裡。這些物品有些是天然的，像是石頭、動物或植物等，就被稱為「自然物」。有些則是被人類改造過的，像是考古物件、工藝品、武器和獎章等等，就被稱為「人工物」。收藏品中甚至還有鯊魚的牙齒和獨角獸的角呢！這些奇珍收藏櫃往往成為第一批博物館的收藏品，而收藏的目的則是為世界上所有的奇珍建立清單！

這些說不完的細節……

在這幅畫中，小弗蘭肯描繪了一座藝術收藏櫃。

以下這些物品中，哪些是自然物？哪些是人工物？❺中的神秘物品是什麼？

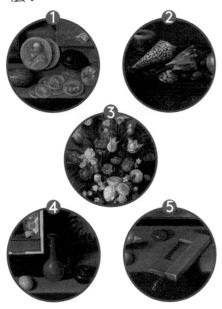

答案：1.硬幣，人工物；2.貝殼，自然物；3.花，自然物；4.裝飾瓶中的花束和物品，人工物；5.神秘物品是一種平板電腦，所以是人工物。

「musée」（博物館）這個字是怎麼來的？

希臘語mouseîon意指古希臘繆斯女神們（les Muses）的神廟，繆斯們是天神宙斯和記憶女神莫芮默莘妮的女兒，她們精通詩詞、歷史、天文、歌唱、音樂、戲劇，但沒有人擅長繪畫。musée這個字在18世紀被法國採用，用來命名把科學的、歷史的或藝術的物品展示給大眾欣賞的地方。

你知道嗎？

羅浮宮最初命名為中央藝術博物館，在1793年11月18日開幕。

獨角獸真的存在嗎？

在最早期的博物館裡，人們曾展出獨角獸的角！不過獨角獸當然並不存在，大家長久以來都把獨角鯨（一種左犬齒很長的雄鯨）視為海裡的獨角獸，而博物館裡展示的正是牠的這顆牙齒。人們認為它具有不可思議的力量，像是淨水和解毒等。正因如此，國王方思華一世出門可是必定隨身攜帶他那裝了獨角獸角粉的小囊袋呢！

有沒有藝術品不是在博物館內展示的呢？

來點小提示？

這幅壁畫畫在義大利杜林市街頭的一面牆上，它描繪了愛爾蘭騎士湯達爾的視覺幻象，就像某種地獄導覽般，向我們展示了那些生前沒有好好做人的人都在死後遭到許多折磨！湯達爾被畫在壁畫的左下方，正沉睡著。這位街頭藝術家的靈感來自16世紀畫家傑洛米·波希畫室裡的一幅畫作。

藝術作品：
〈湯達爾的視覺幻象〉
藝術家：
吉歐納塔·耶西，
又稱奧斯默
年分：2015
收藏地點：義大利杜林市，城市藝術場域專案中畫在牆上的壓克力畫

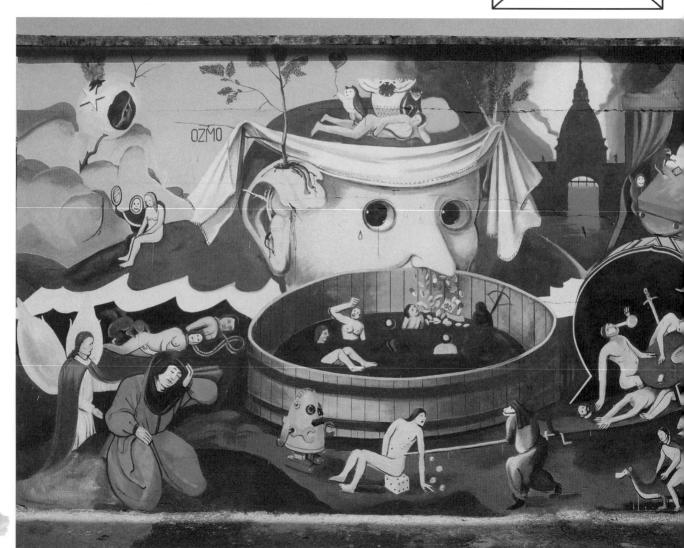

藝術無所不在！

不是所有藝術作品都會放在博物館裡展示！有些作品是收藏家持有，所以會放在他們家裡。有些作品則展示在公共空間、街頭、建築物的牆面上，就像這幅由街頭藝術家吉歐納塔·耶西（別名奧斯默）所畫的大型壁畫一樣。有些作品甚至會出現在森林裡、沙漠中、沙灘上等等。藝術比比皆是，所有人都看得到！

奧斯默的技法

奧斯默是如何創作出這幅作品的呢？首先，他一手忙於再現波希畫派的畫作，另一手則同時用浸泡在灰色油漆裡的畫筆來構圖，有點像米開朗基羅在西斯汀小教堂創作時那樣，只不過如今的街頭藝術家是以壓克力顏料作畫，而不是用需要特別準備的顏料。接著，奧斯默置入很多色彩，並改變了原始畫作中的許多元素。

兩幅畫，哪裡不一樣？

這是原作，比較看看這兩幅畫，找出奧斯默放入了哪些差異？

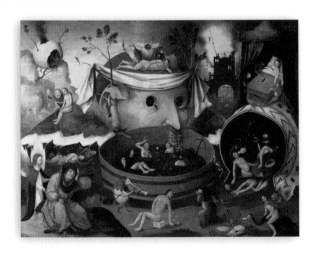

奧斯默

出生：1975年生於義大利比薩

他是何許人？

吉歐納塔·耶西又名奧斯默，是一位旅居巴黎的義大利街頭藝術家。在完成佛羅倫斯美術學院的訓練後，對塗鴉有興趣的他鎖定路線，在世界各地創造了塗鴉壁畫：紐約、邁阿密、貝魯特、上海、莫斯科、聖保羅……從2003年起，他在街頭展出的作品已經與在藝廊及博物館裡的一樣多。

藝術降臨街頭！

有了這些街頭藝術家的作品，再也不需要買票進博物館，街道就是一座露天的博物館！對奧斯默來說，在街頭呈現這些代表作很重要，因為它們是我們文化遺產的一部分。他也呼籲在街頭工作的藝術家像他一樣進入藝術或美術學院深造，因為他們和在博物館裡展出作品的藝術家們享有同等的資格和權利！

獻給所有人的藝術

有一些作品是由樹葉、樹枝、沙子、小石頭或岩石，以及藝術家就地取用的材料創作而成。藝術家藉由這些材料完成了雕塑、各種類型的畫作，或裝置等，這些作品會留在原地直到被風、雨，或人為行動等外力摧毀為止。這種藝術被稱為地景藝術。

畫作的用途是什麼？

藝術作品：
〈侍女〉
藝術家：
迪耶戈·維拉斯奎茲
年分：
1656
收藏地點：
馬德里，普拉多
博物館

來點小提示？

藝術是拿來裝飾用的？沒錯，但又不只如此！畫作帶我們在時空中旅行、去看看不認識或是改變了的世界、去夢想、去感受那個時空下的情感，並且對我們提問！在這幅畫中，你被邀請進入西班牙國王菲利普四世的宮廷，在他位於馬德里的阿爾卡薩宮裡，一群女官簇擁著一名5歲的小女孩，正等著我們。她就是未來的皇后，瑪格莉特—德蕾莎公主。這幅畫就這樣讓我們成了宮廷一員。

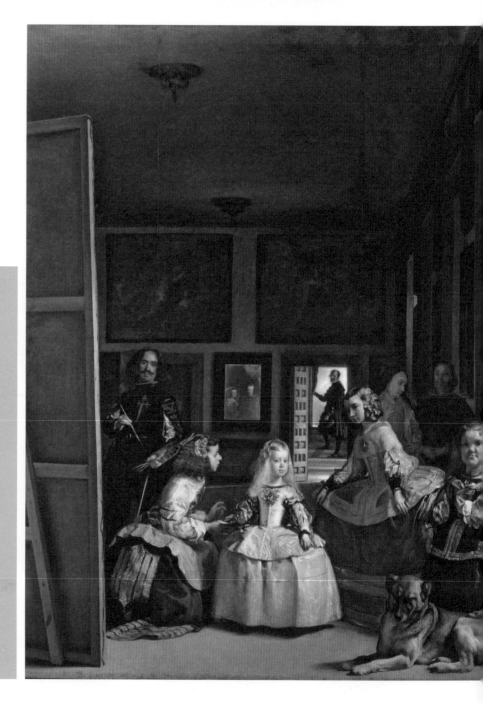

畫作是用來呈現：

· 歷史場景，以榮耀國王、皇后、皇室以及戰役。
· 宗教系列作品，幫助信徒理解經文。
· 男人和女人，在攝影機發明之前為他們留影。
· 花、水果、動物，這些都是用來裝飾房子的靜物。
· 風景，讓我們不用移動就能遨遊世界。

雖然欣賞畫作能觸發我們愉快、喜悅等情緒，但有時我們也會因此而感到悲傷，或產生許多疑問……

魔鏡啊魔鏡……

這幅畫的背景有一面鏡子，我們在其中看到瑪格莉特的父母：菲利普四世和奧地利的瑪麗—安。或許他們才是畫家真正想在大畫布上呈現的主角……又或者他們只是剛好來拜訪維拉斯奎茲，來看看他正在畫的畫作。

在這本書中，有另一幅畫也以鏡子為主題。維拉斯奎茲從西班牙國王的收藏品中看到它，並從中得到創作靈感。你能找到是哪一幅畫嗎？

答案：維·拉斯奎茲的〈阿諾菲尼夫婦像〉，第32頁。

維拉斯奎茲

出生：1599年6月6日生於西班牙塞維亞
死亡：1660年8月6日卒於馬德里，享年61歲

他是何許人？

維拉斯奎茲是西班牙的繪畫大師，他運用透視法的規則重新創造出具真實感的作品。他以精細的人物臉孔、姿態、衣物的華貴程度等來賦予筆下人物生命，甚至還把自己畫進畫裡！透過他的表現技法，讓看畫的人產生一種畫面微微後退的視覺景深，而這一切不過是畫布上的筆觸技法所造成的幻覺。

「藝術創造能量，能量改變感知，於是就能夠改變世界。」
街頭藝術家JR

公主的一生

瑪格莉特—德蕾莎公主是國王菲利普四世第二段婚姻所生下的二女兒，深受國王寵愛。她的父母稱她為「小天使」，假如沒有其他子嗣，國王甚至會期望由她繼承大統。事實上，瑪格莉特—德蕾莎並未過著自由無憂的生活，她深知對她的家族和西班牙帝國來說，自己扮演著非常重要的角色。多虧有這幅畫作，我們得以分享她生命中的一些瞬間……

博物館裡為什麼有那麼多裸體作品？

藝術作品：〈亞當〉
藝術家：阿爾布雷希特·杜勒
年分：1507
收藏地點：馬德里，普拉多博物館

來點小提示？

只要一踏進博物館就會撞見裸體作品，不管是畫像或雕塑！史前時代就出現以象牙或石頭雕琢而成的裸體女人小雕像，然後希臘人繼續創作裸體作品！希臘男人習慣裸體運動和搏鬥，展示美好的體態對他們來說一點也不尷尬或低俗，相反地，身材越好表示這個人既聰明又優秀！

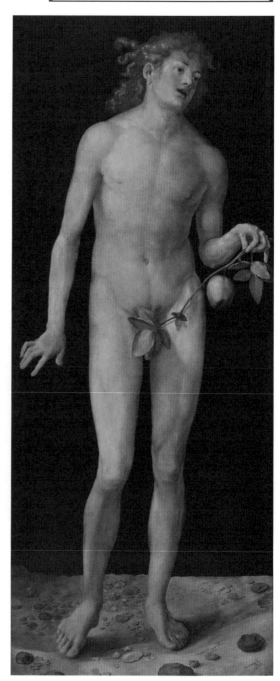

像阿波羅和亞當一樣

當一個男人的身體既勻稱又有肌肉線條，我們會說他有著阿波羅般的身材。看看德國藝術家杜勒這幅畫作中的男子，有沒有覺得他很像雕像呢？他的一條腿微微彎曲，右邊的髖關節比左邊的略低。阿波羅像也是相同站姿，只是彎曲的腿換成了另一條。杜勒在羅馬看到的阿波羅塑像讓他有了靈感，於是他把姿勢顛倒，並且將阿波羅改造成了亞當。

真正的人體黃金比例！

我們會把一個很美的人（不分男女）稱為「卡儂」（canon），這個詞出自西元前5世紀的希臘雕塑家波利克萊特，他制定了完美的人體黃金比例標準——卡儂，並且以這個標準來表現神和英雄！波利克萊特認為最完美的頭部與身體比例是1:7！這是一條實用的作畫法則。

重回古代與文藝復興時期……

這座大理石阿波羅像在15世紀被發現，擁有者是後來的教皇儒勒二世，也是米開朗基羅和拉斐爾的贊助者。他把這座雕像安置在梵蒂岡美景宮的花園裡。同一時期，古希臘文本再度被翻出重讀，藝術家們和希臘人看法相同，都認為理想的美不存在於自然界，而是必須被創造出來。

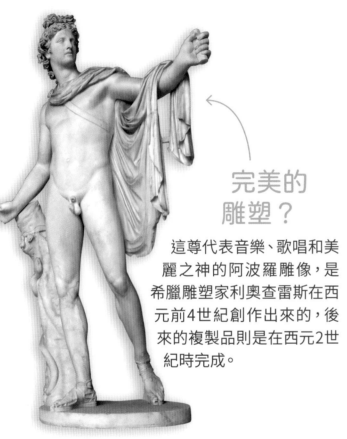

完美的雕塑？

這尊代表音樂、歌唱和美麗之神的阿波羅雕像，是希臘雕塑家利奧查雷斯在西元前4世紀創作出來的，後來的複製品則是在西元2世紀時完成。

都是裸體啊！

希臘藝術直到19世紀都被當作參照的範本。為了觀察人體的比例和解剖學，同時學習立體和光影等概念，在藝術學校裡，藝術家們透過石膏像、希臘雕像的模製品或人體模特兒來學習創作裸體作品。

杜 勒

出生：1471年5月21日生於現在的德國紐倫堡
死亡：1528年4月6日卒於紐倫堡，享年57歲

他是何許人？

杜勒是文藝復興時期的德國畫家和雕刻家，他創作了許多木刻版畫和許多很美的風景畫。

你知道嗎？

這尊阿波羅像已經成為藝術史上美與平衡的「參照指標」，19世紀它在法國和義大利展出後，就被大量看過它的藝術家們複製再現出來。你有沒有注意到杜勒用一根蘋果樹樹枝遮住了亞當的性器官？而波利克萊特和利奧查雷斯則是把整個身體都呈現出來！

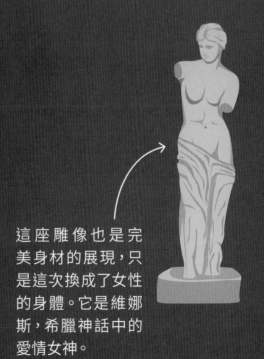

這座雕像也是完美身材的展現，只是這次換成了女性的身體。它是維娜斯，希臘神話中的愛情女神。

為什麼我們常常看不懂眼前所見的作品？

「創造一個作品，就是創造一個世界。」

康丁斯基

藝術作品：
〈三點的圖像〉
藝術家：
瓦西里·康丁斯基
年分：
1914
收藏地點：
馬德里，提森－博內
米薩國家博物館

🔍 來點小提示？

有些藝術家筆下的世界並不全都像我們周遭所見的那樣，比如康丁斯基就以點和線來作畫。簡單來講，就是讓人完全看不懂的畫！他最早期是畫一些騎士風景畫，但1910年起，他漸漸脫離寫實風格，轉而在畫布上揮灑五顏六色的形狀，來開創不同的世界。再後來，這類型的作品被稱為「抽象派」作品。

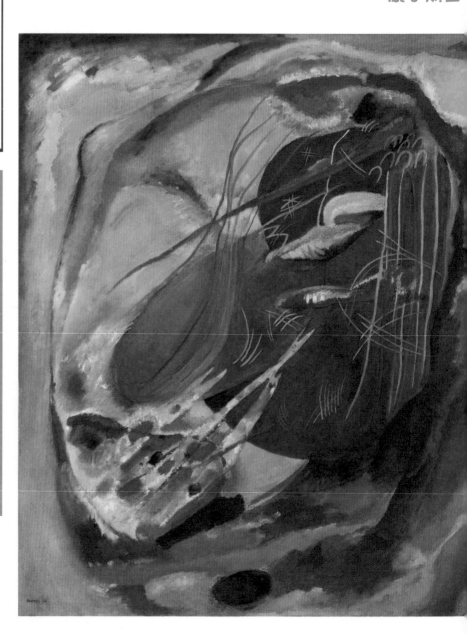

那麼，它到底要表達什麼？

康丁斯基期待他的畫作能激發觀看者的情感。那麼，看到這些色彩，你有什麼感覺呢？是高興喜悅？是焦慮緊張？還是一種輕盈輕鬆的感覺？康丁斯基在他的書《藝術中的靈性》中說明，他常常把聲音和色彩連結在一起：紅色是炙熱的顏色，讓他聯想到低音號的音色；綠色是寧靜和休憩的顏色，他聯想到的是小提琴；最後是清冷又絕妙悠揚的藍色，他覺得和管風琴的聲音很接近。

顏色和樂器

康丁斯基熱愛音樂。他在一場音樂會中，意外發現自己一邊聽著旋律，一邊看到了顏色和形狀，這種罕見的感官能力被稱為感覺串聯，也就是聯覺。你看，他的畫布上也有黃色。

你能不能猜到畫家把黃色聯想成什麼樂器？

ⓐ 喇叭
ⓑ 鋼琴
ⓒ 打擊樂器

ⓑ：案答

誰是第一位？

自從1910年康丁斯基的作品中出現抽象畫後，長久以來他都被視為抽象畫的創始人。不過到了1980年代，瑞典畫家希爾瑪·阿芙·克林特被重新發現，並且被認定為抽象畫藝術的開創者，因為她的畫比康丁斯基的早6年完成。她才是第一位抽象派畫家！

康丁斯基

出生：1866年12月4日生於莫斯科
死亡：1944年12月13日卒於塞納河畔納伊，
享年78歲

他是何許人？

康丁斯基是生於莫斯科的俄國畫家，他主修法律與政治經濟學，但在30歲時決定成為畫家。他的畫作強調顏色、幾何形狀與曲線，以創作出一種新的語言。他在德國的包浩斯學院教書，那裡的教授都是藝術家或工藝師。歷經多次搬遷之後，包浩斯學院在1933年關閉，康丁斯基便搬到了巴黎。

抽象畫的發現

1908年的一個夜晚，康丁斯基回到他沉浸在昏暗微光中的畫室，他看著自己曾經畫過的畫，驚訝地發現他竟然認不得其中一幅：畫裡有許多他覺得很美的形狀和顏色。直到走近那幅畫，他才意識到原來因為他之前都把它擺在旁邊，所以才無法從現在這個位置辨認出畫中的主題。於是他明白形象化對創作而言是一種拘束，他決定要擺脫這種束縛。

藝術家們是不是想畫什麼就畫什麼？

🔍 來點小提示？

有財力聘請藝術家為自己作畫的國王、王公貴族和宗教人士，被稱為藝術贊助者。他們通常會要求畫家重現歷史、神話或聖經裡的敘事故事，而這幅畫中「抱著兒子耶穌的聖母瑪利亞」的由來正是如此。它完成於16世紀，是為了義大利普萊桑斯的聖西斯教堂所繪製。看著這片拉開的帷幕和這些小天使，讓人感覺就像真的在看一場表演！

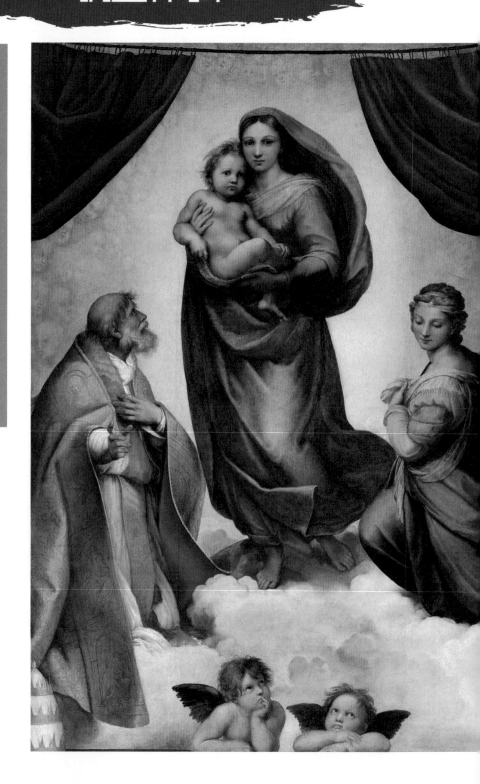

藝術作品：
〈西斯汀聖母〉
藝術家：
拉斐爾
年分：1513-1514
收藏地點：
德勒斯登，歷代大師
畫廊

誰訂製了這幅偉大的畫作？

是教皇儒勒二世。在左下角你能看到教皇的帽子：三重冕。這座教堂位在一間隱修院裡，能看到這幅畫的人主要都是修士。現在這幅畫收藏在德國的德勒斯登。18世紀時薩克森國王把它買下放在博物館裡，讓所有人都能欣賞。

扎實堅固的雲朵

它們看起來很扎實，正常情況下，除了神或超自然的生物，沒有人能踩在雲朵上！畫家因此成功地向我們展示了一個凡人無法進入的世界。

拉斐爾

或拉斐洛·桑齊奧
出生：1483年4月6日生於烏比諾
死亡：1520年4月6日卒於羅馬，享年僅37歲！

他是何許人？

拉斐爾是文藝復興時期最有名的義大利畫家之一，他畫了許多聖母與聖嬰像，因為這些畫實在畫得太美、太動人，人人都希望能擁有一幅。他也畫肖像畫和神話場景。米開朗基羅在西斯汀小教堂的天花板作畫時，拉斐爾也在梵蒂岡宮畫了很美的壁畫（請看第42頁）……

拉斐爾真的看到了天使？

這兩個義大利人所稱的putti（譯註：普蒂，意指小裸童），常常出現在明信片、餐盤、T恤等物品上，沒有人能夠確定他們到底是麵包師傅的孩子，還是街頭的小孩……毫無疑問的是，拉斐爾看到了兩個臉上帶著沉思表情的小男孩，並且為他們添上了一雙翅膀。這麼簡單就創造出一個美妙的世界！

誤診

拉斐爾年僅37歲就離開人世，長久以來大家都認為他死於傳染性的性病。然而事實上，他有可能是感染到一種跟冠狀病毒很接近的病毒！

什麼是
參與式藝術家？

藝術作品：〈梅杜莎之筏〉
藝術家：德奧多赫·傑利柯
年分：1819
收藏地點：巴黎，羅浮宮

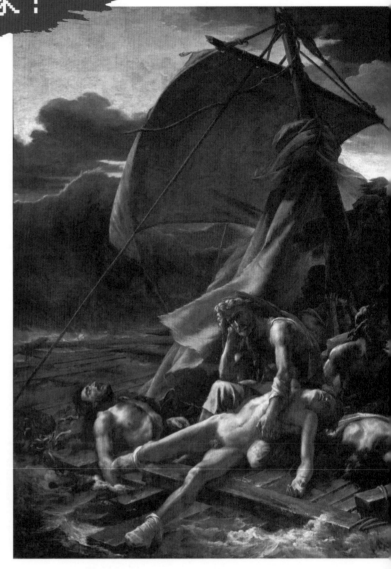

來點小提示？

畫家以這幅畫重現了一場重大海難！1816年7月2日在非洲西北邊的茅利塔尼亞海岸外海，一艘名為「梅杜莎號」的驅逐艦因為艦長無法正確領航而擱淺在岩礁上。船上395名人員沒有足夠的救生艇，其中的147人被迫登上一條15公尺長、8公尺寬、非常不利於漂浮的木筏。傑利柯在1819年決定畫出這些遇難船員在瞥見另一艘船阿戈斯號時的呼救場景。其中兩名遇難者揮舞著他們破爛的衣物碎片，其他人根本爬不起來，他們或筋疲力竭，或瀕臨死亡。他們在海上度過10幾天後，在7月17日被救起，沒有糧食、沒有飲水的他們甚至只能把死去的同伴吃下肚！

揭發問題、捍衛觀點

參與式藝術家會運用藝術來表明自己的主張、為嚴肅的議題服務，但可不是那種要求一年要休假365天的倡議喔！他們會不時揭發現存的社會陳規、為他人見證並發聲，他們也鼓勵人們行動，或是更直接地帶領人們去思索、意識到某些社會問題。

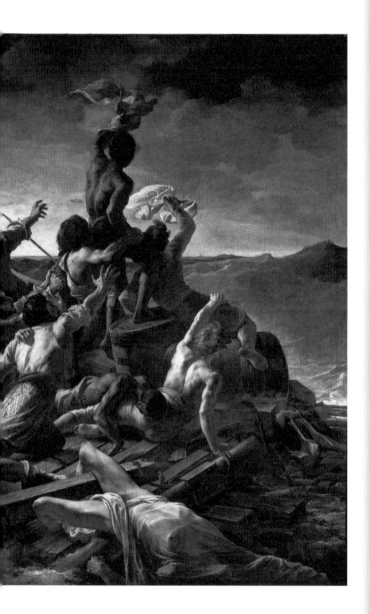

有多少生還者？

木筏上僅有15人生還，但5人在抵達塞內加爾的聖路易港時不治身亡。而被留在梅杜莎號船艦上的17人中，只有3人撐到1816年8月26日獲救。也就是說，在遭到艦長肖馬雷遺棄的164人中，只有13人活了下來！

傑利柯

出生：1791年9月26日生於魯昂
死亡：1824年1月26日卒於巴黎，享年33歲

他是何許人？

為了全心創作，傑利柯關在畫室足不出戶，為這幅畫努力了一年。他揭發了超過20年沒有航海經驗的艦長的無能和眾人的自私，因為當時救生艇上還有位置。他也考慮到黑人男性與女性所遭受的磨難，而選擇把一名黑人男子畫在醒目的位置。

畫家有出現在畫裡嗎？

沒有，但他想把悲劇視覺化來悼念那些受害者，向他們致意。因為當時還沒有電視和廣播，傑利柯進行了調查，盡可能搜集到最多的資訊。他到勒阿弗爾研究海象、尋訪生還者、自製出模型，甚至去學如何繪畫屍體。

這幅畫收到什麼迴響？

儘管群眾為此畫著迷，畫家尚－奧古斯特－多米尼克·安格爾（請看第59頁）卻評論道：「我不希望這艘梅杜莎號只向我們展示了屍體，它再現的只有醜陋和恐怖！」然而，傑利柯並未畫出所有事實：比如這些遇難船員全都沒有鬍子而且肌肉發達。藝術家寧願展現希望，而不是殘殺！1819年，他在美術沙龍展得到了金獎，而這幅畫則在他1824年去世後由法國政府買下。

有沒有女性藝術家？

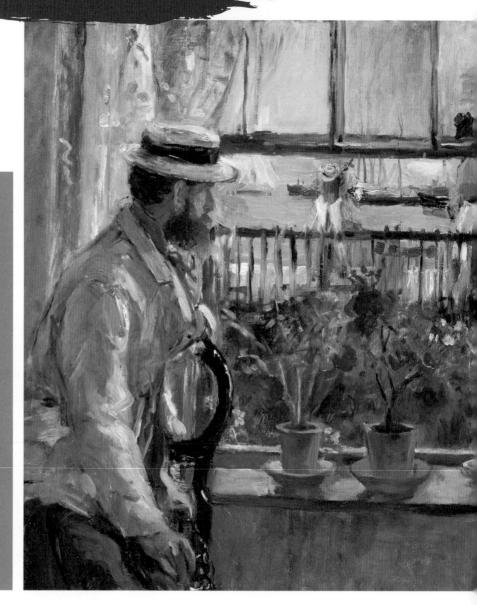

來點小提示？

畫布上是尤金·馬內,也就是這位藝術家的先生。畫中他和新婚妻子貝爾特·莫莉索在英國南部的懷特島上度假。過去在畫作中,女性通常都是在屋內,忙於家務與照顧孩子,而自由的男性則常是在屋外。但在這幅畫裡卻剛好相反!馬內成了模特兒。在莫莉索後來的其他畫作中,也可以看到他在花園裡和他們的女兒茱麗一起玩耍。在莫莉索的筆下,角色可以互換,共同承擔責任。

被遺忘的藝術家們？

從史前時代以來就有一些女性藝術家,只是她們不常獲得認可,或得到應得的地位。長久以來,只有那些父母親是業內人士的女性畫家能達到這樣的成就!一直要等到19世紀末期私人畫室成立,女性藝術家才得以接受專業的藝術訓練。不幸的是,相較於男性,她們的作品普遍更少被展示在博物館裡。

藝術作品:
〈尤金·馬內在懷特島〉
藝術家:
貝爾特·莫莉索
年分:1875
收藏地點:
巴黎,瑪摩丹─莫內
美術館

莫莉索的特殊專長

莫莉索經常以女性為模特兒,畫出她們在室內或戶外的模樣。她畫正在梳妝打扮、泛舟遊憩,或是去劇院看劇的女人,也畫孩子、她的女兒茱麗、女僕和農民,當然也畫風景。她運用明亮的色彩和個人化、活潑鮮明又簡練的筆觸來作畫,有時甚至給人一種畫作還沒完成的錯覺,但其實已經完成了!

你知道嗎?

現在,男生和女生都同樣有權利進入美術學院修課,但在1897年以前,美術領域並不允許女性參與。

莫莉索

出生:1841年1月14日生於布爾日
死亡:1895年3月2日卒於巴黎,享年54歲

她是何許人?

莫莉索是第一位能與印象派畫家莫內和雷諾瓦一起展出畫作的女性(請看第68頁)。她具備專業畫家所需的一切技能,但她究竟是如何完成專業訓練的?她很幸運地出生在一個富裕的資產階級家庭,還有一位熱愛藝術的母親,於是貝爾特和姊姊愛德瑪都對素描和繪畫有很大的熱情與投入,甚至達到專業師資要求的程度,並且得以在美術沙龍中展出她們的畫作。

繪畫至上

愛德瑪結婚後便拋下畫筆,貝爾特不想成為她的翻版。但她的母親不斷提醒她女人必須結婚,因為在這個時代,女人一生都像未成年的孩子,必須依靠父親或丈夫。貝爾特對繪畫的熱情,讓她不惜放棄一切,甚至自由。幸運的是,她遇到了畫家愛德華·馬內的弟弟尤金·馬內,他喜愛她的畫作,並且幫助她籌辦畫展。

來點小提示？

蒙娜麗莎的肖像就是一幅代表作，因為它在技術面的展現很完美：

- 畫中弗朗切斯科·喬孔多的妻子麗莎·蓋拉迪尼顯得驚人的逼真。她看起來栩栩如生。達文西耗費將近10年的時間，藉由透明的淡色、超細緻的塗層、透明的油彩和搗碎的顏料，把她的臉和雙手畫到完美的狀態。

- 畫中沒有線條。每個顏色都覆著一層薄薄的水氣或煙霧，差不多就像魔術師表演時的那種煙霧！達文西稱它為sfumato（譯註：指輪廓模糊的繪畫手法），在義大利文的意思就是「煙霧」。

- 你可以從蒙娜麗莎背後的風景裡，看出有一座橋、一條路，和一些石頭。但再更遠的地方，差不多在她眼睛的高度，景物就變得模糊了！隨著物體的距離越遠，我們看到的細節就越少。

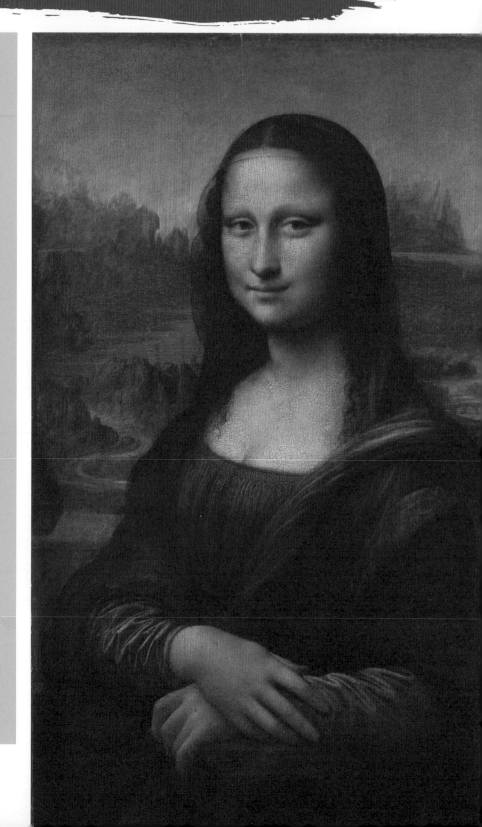

藝術作品：
〈蒙娜麗莎〉
藝術家：
李奧納多·達文西
年分：
1503年左右
收藏地點：
巴黎，羅浮宮

「代表作」的雙關語

　　「代表作」是13世紀創造出來的名詞，指的是一名學徒要在業界出師必須製作出來的成品，但達文西在繪製〈蒙娜麗莎〉時已經超過50歲了，也就是他已經不是學徒了！那麼〈蒙娜麗莎〉有什麼更特殊、更與眾不同的地方呢？因為「代表作」也含有傑作的意思……總之，當達文西騎在騾背上越過阿爾卑斯山來到法國定居時，就把〈蒙娜麗莎〉帶在身邊，看來他確實知道自己畫出了一幅絕世佳作。

〈蒙娜麗莎〉失竊案

　　〈蒙娜麗莎〉在1911年8月21日被偷了，小偷是一個曾在羅浮宮工作的義大利玻璃安裝工人，畫作被他藏在行李箱裡，在巴黎放了2年。1913年時，他把這幅畫從巴黎帶到了義大利，試圖將它售出。他果然被逮了，因為一幅這麼知名的名畫不可能不引起注意。最後，〈蒙娜麗莎〉坐著頭等艙回到了羅浮宮。

達文西

或李奧納多·迪塞爾·皮耶羅·達文西
出生：1452年4月14日生於托斯卡尼的文西城
死亡：1519年5月2日卒於都涵的昂布瓦茲，享年67歲

對或錯？

　〈蒙娜麗莎〉是第一幅畫中人物面帶微笑的畫作，對或錯？

答案：錯。第一幅畫中人物露齒而笑的肖像畫應該首推安托內羅·達梅西那，小看！

　〈蒙娜麗莎〉是唯一一幅畫中人物視線會跟著我們移動的肖像畫，對或錯？

答案：錯。這就是著名的「蒙娜麗莎效應」，但同樣的效應也可以出現在其他的肖像畫上也能看見。不過，即使如此，這項效應在並不會讓這幅畫失色。

這幅代表作價值多少？

根據估計，它的價值大約落在10-20億歐元之間！

藝術品一定是指畫作嗎？

來點小提示？

這是一張從飛機上拍下的照片，向我們呈現了藝術家克里斯多和珍─克勞德共同創作的龐大作品：用大面積的粉紅色織物，來包圍佛羅里達外海、比斯坎灣中的11座小島。效果非常耀眼又夢幻，就像一大片的睡蓮。〈環繞群島〉完成於1983年，連續展出了2週。

藝術作品：
〈環繞群島〉
藝術家：
克里斯多和
珍─克勞德
年分：
1983
收藏地點：
佛羅里達

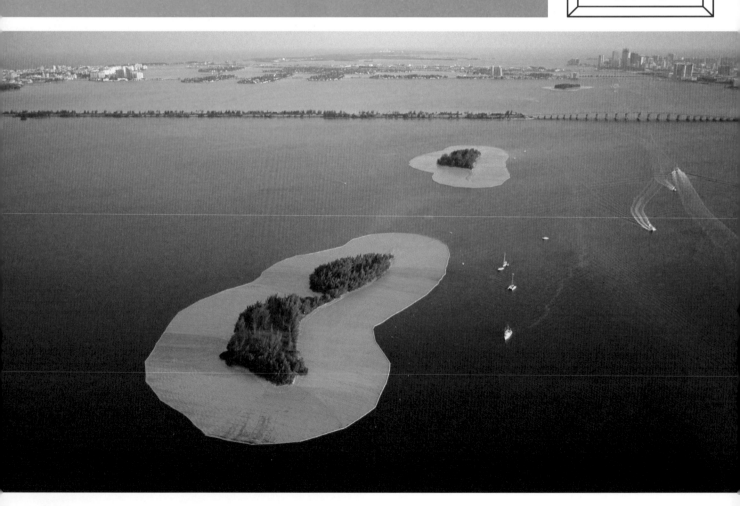

越來越多的繪畫媒材與載體

在20和21世紀，一件藝術品可能是一幅畫、一件雕塑、一張照片、一張素描、一幅黏貼畫、一段影片，也可能是把一整組物件一個緊靠著一個地放置在一起，形成所謂的裝置。藝術可以是一片自然的區域，或一座改造的城市（地景藝術、街頭藝術等），也可以是藝術家呈現在我們面前的一整套語言和手勢（就是我們所稱的「表演」），或甚至是以上各種形式的混合。多麼豐富啊！

> 「藝術作品就是自由的吶喊。」
>
> 克里斯多

是雕塑還是畫作？

這不是一座真正的雕塑，即使它是就地發展創作出來的。這也不是一幅畫作，即使色彩的展現很重要。這是一種被稱為in situ（譯註：意指「就地」或「原位」）的藝術作品，也就是在自然的場域中就地完成的作品。它獨一無二，也不會破壞環境。由於它只存在短暫的時間，攝影能讓人們保有對它的回憶。

從數字來看〈環繞群島〉：

- 圍了11座島嶼
- 用掉600,000平方公尺（60公頃）的粉紅織物
- 總共把79塊布縫合在一起
- 在海裡下了610個錨
- 用了61公尺長的帶子來團團圍住這些島嶼
- 清理掉40噸的垃圾殘留物（看吧，藝術可是很有用的呢！）

克里斯多和珍—克勞德

出生：1935年6月13日
死亡：克里斯多是2020年5月31日
珍—克勞德是2009年11月18日

他們是何許人？

克里斯多·弗拉基米羅夫·賈瓦契夫，和珍—克勞德·德納·德基耶朋，兩人是同年同月同日生。克里斯多出生在保加利亞，珍—克勞德出生在摩洛哥。1958年他們在巴黎相遇，當時身為畫家的克里斯多到珍—克勞德家去幫她母親畫肖像畫。

包裹藝術

他們兩人攜手完成了作品包紮，也就是說他們用織物把一些歷史古蹟和自然場域包裹起來。透過把博物館、橋梁、岩石懸崖和島嶼等等物體隱藏起來，他們改變了人們觀看世界的視野。而這，也是藝術！

巨大的厚禮

為了實現驚豔眾人的計畫，兩位藝術家有時得花上好幾年的時間，有時也會因為沒能取得城市或政府單位的許可，不得不放棄其中的某些計畫。你有沒有看過2021年的〈包覆凱旋門〉？他們花了60年才實現這個夢想。他們想為我們獻上一份巨大的厚禮！

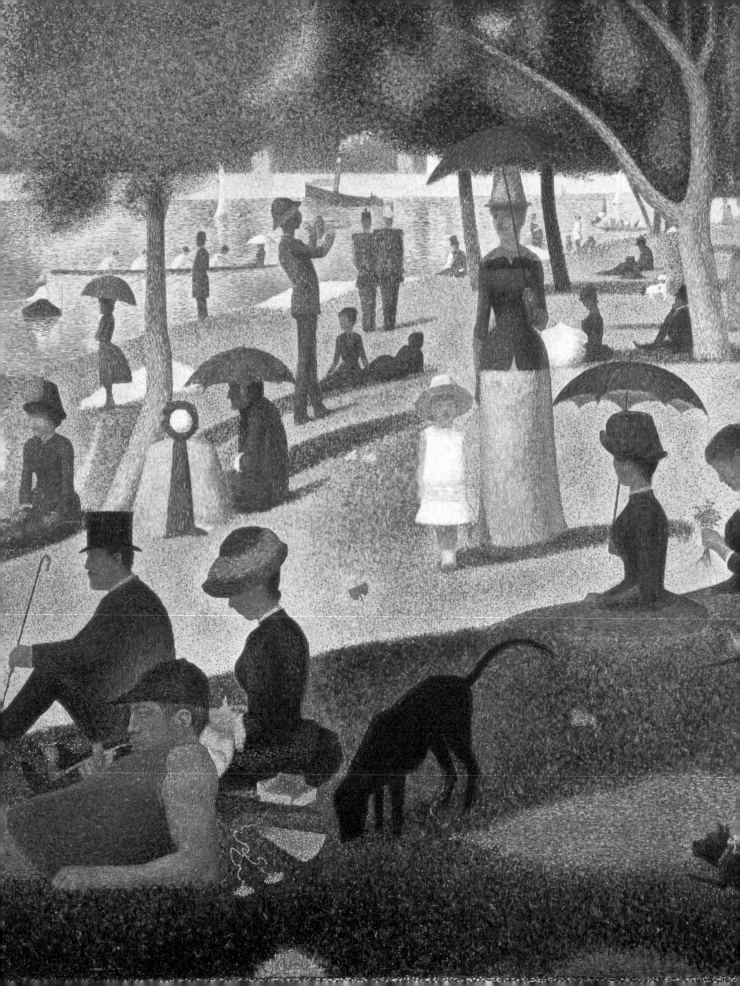

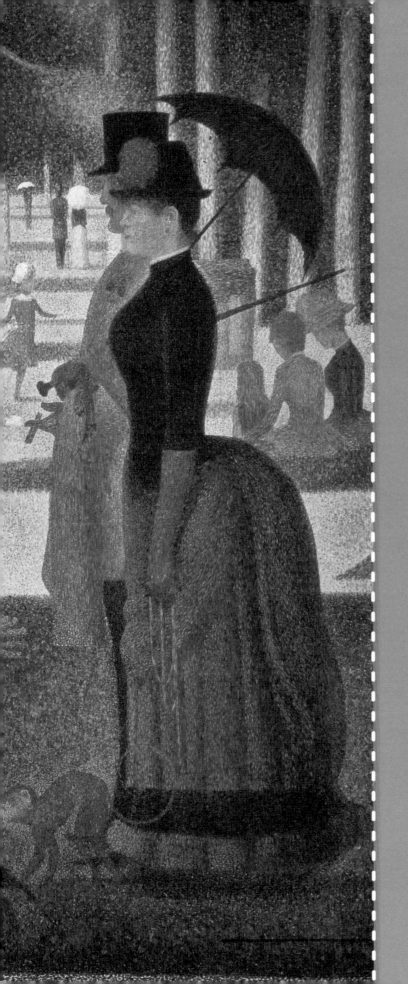

藝術放大鏡！

拉斯科洞穴壁畫

藝術作品：
〈公牛廳〉
年分：
西元前20000-17000年
收藏地點：
法國多爾多涅省的
拉斯科

你看到了嗎？

多美的動物啊！有一頭巨大的白公牛、一匹紅馬，和其他更小一點的全黑的馬，牠們全都一起奔跑著，但要跑去哪裡呢？有人說牠們在競賽，那公牛是不是第一名？在岩壁上方稍遠處，還有另外3隻估測身體長度將近5公尺。大部分的史前專家認為這個洞穴是一處聖地，某種宗教場所。

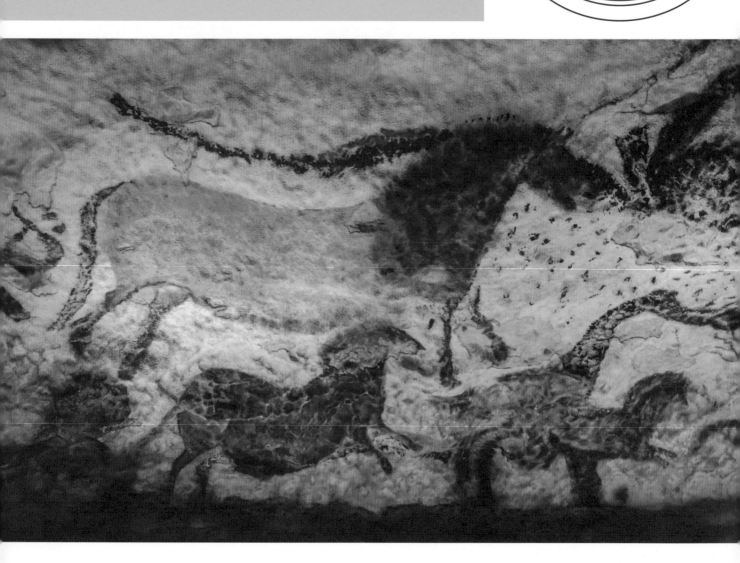

誰發現了拉斯科洞穴壁畫？

1940年9月8日，狗狗羅勃特在追捕兔子時發現了一個洞，18歲的狗主人馬塞爾·哈維達認為這是一個地洞入口。於是4天後，他和16歲的喬治·阿格尼爾勒、13歲的西蒙·科昂卡斯，以及15歲的賈克·馬赫沙勒等夥伴帶著頭燈等裝備一起回到這裡往下探索，最後他們發現了拉斯科壁畫，並且相互約定不會告訴其他人……

沒有被好好保守的秘密

由於馬塞爾滿身是土、灰撲撲的回到家裡，他的父母十分擔心，於是這名青少年最後只得如實說出這個秘密。1940年9月21日，史前學者亨利·布勒伊也擠進了洞窟裡，並且發現了許多隱蔽的廳堂和廊道。後來，這些男孩負責日夜看守洞窟入口，並且利用它向每位參觀者索取2法郎的參觀費……

正式參觀由此展開！

1948年7月14日開始，大眾可以進入洞穴參觀，但很快地岩壁上就出現了大量微生物。1963年，洞穴被迫對外關閉以防進一步損壞，只有專家才能再深入其中。於是，一座復刻版的洞穴因此誕生。今日，人們可以在拉斯科4號的國際石窟藝術中心，參觀完全忠於原貌、精密再現的復刻版拉斯科洞穴。

拉斯科

這座洞窟存在多久了？

2000年之後，多虧了從馴鹿角製的古標槍碎片上取得的採樣，我們得知這座洞窟的年分大約是西元前18600年。

藝術家們的畫室

史前藝術家們透過搗碎礦石的方式取得顏料，他們利用鐵的氧化物取得紅色和黃色，再透過錳取得黑色。

1. 他們用炭棒描出輪廓，用植物和毛皮製成的畫筆來作畫。
2. 他們把顏料填入動物的角和竹子的莖，用吹號角的方式做大面積的上色。他們也用嘴巴噴灑顏料。

為了不讓顏料超出範圍，他們還利用獸皮或樹皮刻成鏤空的模板控制上色面積，真是太天才了！

從數字來看拉斯科四號：

- 裝飾面積達900平方公尺。
- 花了3年才完成復刻洞穴。
- 總共有34位藝術家參與了壁畫和浮雕的再現。
- 一共有36塊畫板。
- 每年有200萬遊客參觀。

〈阿諾菲尼夫婦〉

畫家：
楊·范艾克
年分：1434
收藏地點：
倫敦，國家藝廊

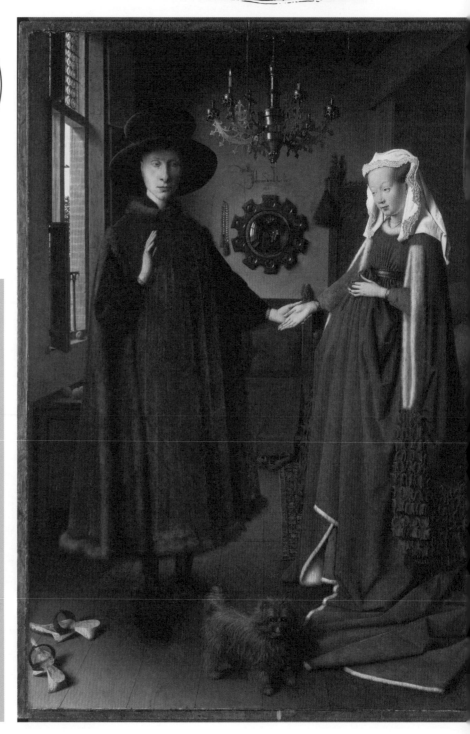

你看到了嗎？

你覺得這個場景發生在房間裡很奇怪嗎？不過在15世紀，人們白天會在房間裡接待客人，到了晚上，把床幔放下來就能在那裡睡覺！男人的手勢代表什麼意思？他的左手托著年輕女人的手，是在向大家介紹她嗎？至於他的右手，有人說是在打招呼致意，或是像教堂的神父那樣為我們賜福，又或者，他正在宣誓做什麼事！他的妻子把另一隻手放在圓滾滾的肚子上，她懷孕了嗎？還是只是15世紀流行的某種姿勢？

搜集各種線索

這幅畫在20世紀引發了許多疑問,藝術史學者們意見紛紛沒有標準答案。以下列出一些他們提出過的想法摘要,由你來決定你的見解!

> 這是一場私人婚禮。在15世紀,去教堂或市政府結婚並非必要:人們會在自家舉行婚禮。

> 女人懷孕了,她旁邊出現了聖瑪格麗特,那是保護孕婦的神祇。

> 男人住在布魯日,那是當時最大的商業城市。他很富有,這點從他的衣著和奢華佩飾就能看得出來。他的名字沒有寫在畫上。

> 他們都脫了鞋,地上有一雙古代婦女的厚底鞋,男人的鞋子上有污泥……這說明了這個地方是神聖的,必須脫鞋才不會把這裡弄髒……

> 這幅畫的畫家范艾克可能畫出了他和瑪格麗特的肖像畫,他們在1434年結婚,同年她就生下了一個兒子。

> 樹枝吊燈上只點燃一枝蠟燭,在中世紀,新郎送一枝蠟燭給新娘是很常見的事。

一幅充滿謎團的畫

在房間盡頭的牆上,有一面凸透鏡,這是當時很少見的物品,因為那個時代的人還不懂得製作鏡子!這是一個鑲在金屬底座上的玻璃半球,你仔細看看鏡中:狗狗消失了,夫婦倆不再牽著手,而且也不只有他們倆單獨在那裡,還有另外兩個人!他們是誰呢?依舊還是謎團……

范艾克

出生:1390年左右生於比利時馬塞克
死亡:1441年6月23日卒於布魯日,享年51歲

他是何許人?

范艾克1390年左右生於列日附近,他是勃艮第公爵好人菲力普的宮廷畫師,常常被派去執行秘密任務!

畫家在此簽了自己的名字;看看牆上,就在鏡子上方,有一行拉丁文寫著「Johannes de Eyck fuit hic」,意思是「楊·范艾克曾經在此」。他是最早在自己作品上簽名的藝術家之一,而且大家都知道他住在布魯日。然而,他在這裡是扮演見證人(如鏡中倒映出來的),還是新郎?始終沒有答案……

這幅畫為什麼取名為〈阿諾菲尼夫婦〉?

因為這幅畫作在完成後的一世紀,被登記在一冊財產清單(某種財務表單)中,上面註明的名字是「Hernoult le Fin」,也就是義大利姓氏Arnolfini的法文寫法。而且我們知道,當時有一戶商人家庭就是這個姓氏,男主人名叫喬凡尼·阿諾菲尼,是一位有錢的托斯卡尼商人,他的太太應該是喬凡娜·塞娜咪。

〈三博士來朝〉

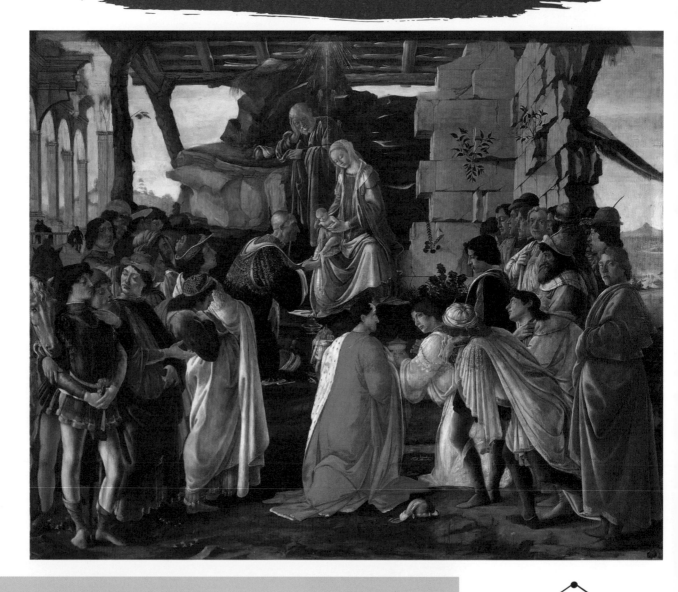

你看到了嗎？

20幾位不同年齡層、穿戴華麗的男士，前來朝聖坐在聖母瑪利亞膝上的嬰兒耶穌，而嬰兒正彎身朝向其中最年長的那位。來朝聖的博士共有3位，他正是其中一位，你看到另外兩位了嗎？這幅畫是由一個名叫拉瑪的人出資委託波提切利畫的，要放在佛羅倫斯新聖母教堂的禮拜堂裡。

畫家：
桑德羅·波提切利
年分：1475
收藏地點：
佛羅倫斯，烏菲茲
美術館

誰是誰？

梅迪奇家族既是銀行家、商人,也是政治家。身為藝術贊助者,他們以自身的財富支持了文藝復興時期的藝術家。他們全都出現在這幅畫裡。

拉瑪（出資委託者）

波提切利（畫家）

老科西莫·德梅迪奇

皮耶羅·德梅迪奇

珍·德梅迪奇

朱利亞諾·德梅迪奇

羅倫佐·德梅迪奇

一場廣告宣傳！

這個寶寶收到的禮物,竟是來自與畫家同時代（而不是與基督同時代）的重要知名人士。令人好奇,不是嗎?其實,出資作畫的委託人渴望出現在畫作上是蠻常見的事。對藝術家和他的客戶來說,一個成功引起人們討論的成名方式,就是向超級富有的梅迪奇家族致敬。

你知道嗎？

3位來朝聖的博士分別是賈斯帕、麥基奧和巴勒塔扎。

波提切利

全名是:亞歷桑德羅·迪馬里亞諾·迪萬尼·菲利佩皮
出生:1445年3月1日生於義大利的佛羅倫斯
死亡:1510年5月7日卒於佛羅倫斯,享年65歲

他是何許人？

波提切利是文藝復興時期的義大利畫家,出身皮革商家庭,在家中排行老四。他最初跟隨一名金銀匠學藝,受到素描和繪畫吸引後,立志成為畫家。一開始,他拜在畫家利皮門下,學會畫很美的聖母瑪利亞像和天使般的孩童。25歲時,他開了自己的畫室,為梅迪奇家族創作了知名的〈維納斯的誕生〉和〈春天〉。

波提切利的技法風格

波提切利從一些古代的人物形象中獲得靈感而發明了一種技巧:他用有如素描線條般很細的黑色線條去勾勒人物的輪廓,並且賦予人物更為優美雅致的姿態。如同米開朗基羅,波提切利也在找尋他理想中的美,而他的美就是那麼精緻優雅又輕巧……

星空中閃亮的眾星

水星的表面有一個被命名為「波提切利」的撞擊坑。同樣地,也有米開朗基羅撞擊坑、梵谷撞擊坑、馬蒂斯撞擊坑、拉斐爾撞擊坑、林布蘭撞擊坑、魯本斯撞擊坑、畢卡索撞擊坑等等。除了達文西之外,所有知名的藝術家都被用來為水星上的撞擊坑命名。覺得這樣不公平嗎?並非如此!事實上,達文西已經被用來為月球上的撞擊坑命名了。

〈維娜斯的誕生〉

畫家：
桑德羅·波提切利
年分：
1484-1485
收藏地點：
佛羅倫斯，烏菲茲
美術館

你看到了嗎？

這是一幅誕生圖，但新生兒在哪裡？維娜斯之於羅馬人，就像阿芙羅蒂之於希臘人，她一出生就直接是女人的形態，直挺挺地站在貝殼中。藝術家波提切利把她畫得很高大，幾乎是一名成年女性的身材。看看她多麼美麗！果然不愧是美麗女神！波提切利為了創作出世上最美的女人，從一座希臘雕像和一名年輕女子的長相中汲取了靈感。

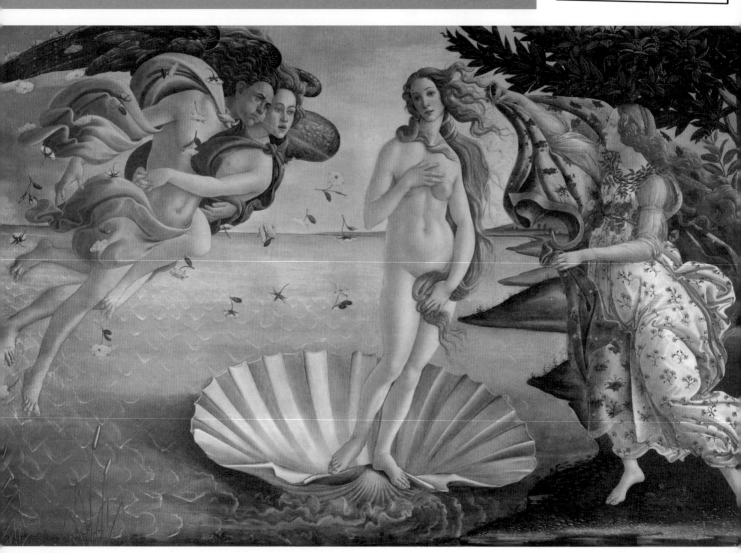

她的父母在哪裡？

他們不在現場，那麼她是怎麼誕生的？這是個令人難以置信的故事：她的父親天神烏拉諾斯因為害怕王位被搶走，就把子女們全部關起來。然而，其中一個兒子──反叛者克洛諾斯割下了烏拉諾斯的生殖器官並扔到海裡，於是掉落的生殖器變成了泡沫，這位美人便從中誕生。因此，維納斯是天與海的女兒。

又一名裸女！

沒錯，但這是過了許多年後的第一位，因為經過羅馬人之後，基督徒不願意再見到裸體作品。是波提切利憑著天賦與恩寵，再度在畫作裡重現了裸體的女人，他從希臘雕像中汲取靈感，只在其中幾處做了小小的修改。

這些人物是誰？

維納斯從賽普勒斯島外海的大海裡誕生，吹著氣的男子是風神塞菲爾，旁邊是他的妻子克蘿莉斯，他們將維納斯朝著希瑟島推送。

右邊是春之女神，她拿著一件滿是花卉圖案的粉色紗衣迎接維納斯，要幫她穿上衣服。

維納斯被玫瑰團團圍住，這些花卉都象徵著豐饒、春天和愛的季節。她同時也是愛的女神。

波提切利

出生：1445年3月1日生於義大利的佛羅倫斯
死亡：1510年5月17日卒於佛羅倫斯，享年65歲

墜入愛河的波提切利！

至於維納斯的臉孔，波提切利則是從一名凡人女子的容貌複製過來的，她是西蒙內塔·卡塔尼歐，美麗的程度根本稱得上是那個時代的義大利小姐！委託作畫的朱利安諾·德梅迪奇十分愛慕她，只可惜這名可憐的女子年紀輕輕就去世了。波提切利記住了她的臉孔，還在她死後把她畫成了女神或聖母。此外，他還要求死後葬在她附近。種種跡象都證明他真的很喜歡她！

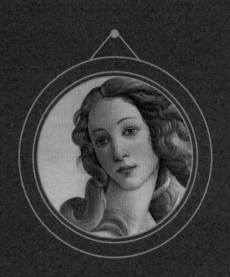

一個特殊的象徵

維納斯的雙腳踩在貝殼邊緣，看起來就像波提切利把她的影像黏貼在上面一樣……貝殼讓人聯想到女性的性器官，也就是陰阜。維納斯鼓勵凡人們相愛，並且促進人們的繁殖能力。

〈抱銀貂的女士〉

🔍 你看到了嗎？

這名婦女名叫切奇莉婭·加勒萊妮，是米蘭公爵盧多維克·斯福爾扎的情婦（至少直到這幅畫完成前還是，因為人們普遍認為這幅畫是盧多維克送給她的分手禮物……）她傷心嗎？但她沒得選擇，即使她是他兒子小凱撒的生母，盧多維克還是選擇迎娶貴族仕女貝雅特莉切·德斯特，來鞏固他和義大利最有權勢的家族之間的關係。

畫家：
李奧納多·達文西
年分：
1488-1490
收藏地點：
波蘭，克拉科夫
國家博物館

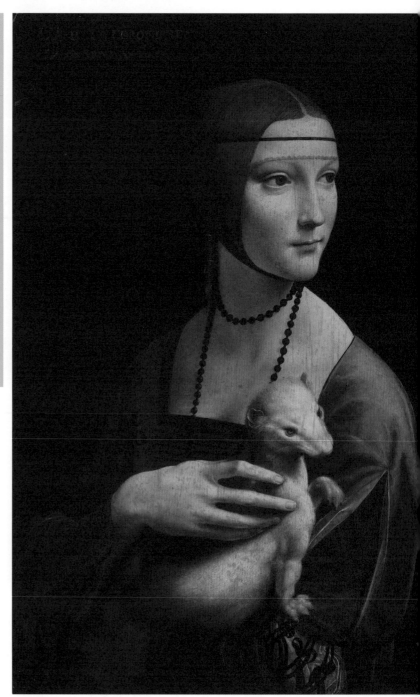

一隻奇怪的動物！

從畫名就知道牠是一隻貂，這種寵物的毛皮很昂貴，通常被用來製作君王們的大衣襯裡。夏天時，牠的毛色是棕褐色，冬天則是雪白色，尾巴末端則永遠呈現黑色。不過很有可能的是，達文西其實把牠畫成了白鼬！

各種版本的畫

根據近代的科學研究發現，達文西曾經對這幅肖像畫進行多次修改：

1. 切奇莉婭交叉著雙臂。
2. 達文西畫了一隻貂來提醒大家盧多維克的身分地位：他隸屬騎士團，也就是銀貂階級的貴族一員。
3. 假如貂是盧多維克的意象，那這隻動物就得畫得更強而有力，於是達文西畫出一隻有著健壯肌肉與爪子的白鼬，並放大了切奇莉婭的手。

① ② ③

達文西

全名是李奧納多·迪塞爾·皮耶羅·達文西
出生：1452年4月14日生於托斯卡尼的文西城
死亡：1519年5月2日卒於都涵的昂布瓦茲，享年67歲

他是何許人？

達文西是公證人皮耶羅·達文西和農婦卡特琳娜·迪梅奧利貝的私生子，他由祖父安東尼奧和叔叔撫養到10歲，後來才到佛羅倫斯跟父親同住。他向畫家與雕塑家安德瑞亞·德爾委羅基奧展示了自己的作品，並被收入門下，就此展開了藝術家與工程師的生涯……

他的專長是什麼？

很難清楚明確地說出他的專長，因為達文西幾乎什麼都有研究！他在米蘭寫信向公爵自我推薦時列了他會做的事，真是不可思議！

- 搭建輕巧可移動的便橋
- 水利調控
- 堡壘爆破
- 創造出防火的大炮、投石器和船隻
- 公共與私人建築物
- 繪畫與雕塑
- 節慶表演籌辦
- 植物學
- 音樂、詩詞、寫作
- 解剖學

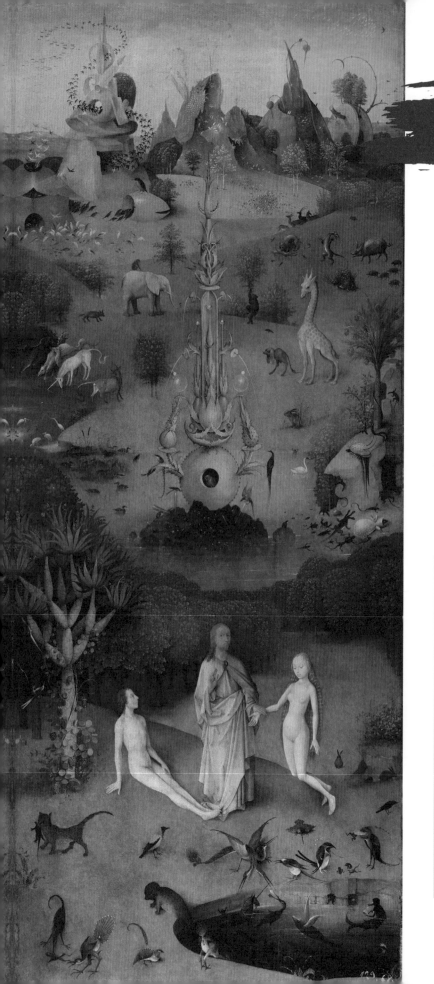

〈人間樂園〉

那些我們沒看到的部分

完整的畫作除了這一幅，還包含了另外兩幅這裡看不到的場景：

一幅描繪著正在嬉戲的男男女女，他們看起來不缺樂子。另一幅則呈現出地獄的景象，人類在裡面被怪物們虐待著……為什麼會有這些圖像？目的可能是為了教育一名年輕的貴族，一位基督徒君王，用來提醒他，他所犯下的罪可能會將他導向地獄。波希是很虔誠的教徒，但他發現同輩們（不論信教與否）都活在墮落腐化與膚淺的享樂裡。

你看到了嗎？

我們在天堂裡！波希把天堂想像成一座非常美麗的花園，裡面有許多森林、池塘、奇形怪狀的山峰，和滿滿不可思議的奇妙動物。上帝很有可能在這裡創造了此處的第一代居民亞當和夏娃。你看，上帝穿著粉紅色的服裝，把夏娃介紹給亞當，讓他們全身赤裸地結婚。上帝讓他們純潔又沒有羞愧地展現自己真實的樣貌。

畫家：
傑洛米·波希
年分：
1494-1505
收藏地點：
馬德里，普拉多
博物館

簡直就像一座動物園……

或是一處動物能自由生活的自然保護區，亞當和夏娃就像這裡的照護員。我們在其中觀察到有長頸鹿、獅子、猴子、海豹、棕熊、野豬和小野豬、豪豬、天鵝、一群鷺、一些蛙、一些兔子、貓、老鼠、一群母鹿，和一大堆稀奇古怪的生物。

如此奇怪的動物！

從畫裡找出這些生物吧：

- 獨角獸
- 三頭蜥蜴
- 龍
- 只有2隻腳和大耳朵的狗
 - 美人魚
 - 有著箭一樣的舌頭的鳥
 - 飛魚
 - 頭長得像鴨的魚

波希

出生：1450年左右生於公爵森林
死亡：1516年

他是何許人？

波希1450年左右生於荷蘭公爵森林的藝術家家庭，他一生都享有盛名，死後卻被世人遺忘了4個世紀。他有著非凡的想像力，創作出許多怪奇的生物！你不覺得當中的一些生物就像田尻智的寶可夢一樣厲害嗎？

超級熱愛者

君王們都熱愛波希的怪奇宇宙。他只畫了20多幅畫作、留下9張素描。他的作品讓人聯想到最糟的惡夢，或夢中上演的怪事，還激發了許多超現實主義藝術家的靈感，在這本書裡有一位畫家的作品也源自波希的畫。是誰呢？

（請看第10頁）達利：萨爾瓦多 ：答案

波希的長頸鹿？

波希從沒見過真正的長頸鹿，顯然他是從西里雅克·丹科內的《埃及之旅》手稿中複製而來的。丹科內是一名義大利商人和旅行家，被視為第一位考古學者。不過，波希畫的海豹和大象倒有可能是在他住的城市與市郊實地觀察後畫出來的。

〈西斯汀小教堂〉

畫家：
米開朗基羅
年分：
1508-1512
收藏地點：
義大利羅馬

你看到了嗎？

米開朗基羅創造了一個優美的裸體亞當。沒錯，但不止如此！他的專長是把他對「美」的獨特見解形塑出來。為此，他從古代雕像和他認為美的自然元素中汲取靈感。他也對**解剖學**很有興趣，你看：每塊肌肉都在正確的位置上，感覺他筆下的人物做了很多運動！米開朗基羅同時也是建築師和詩人！

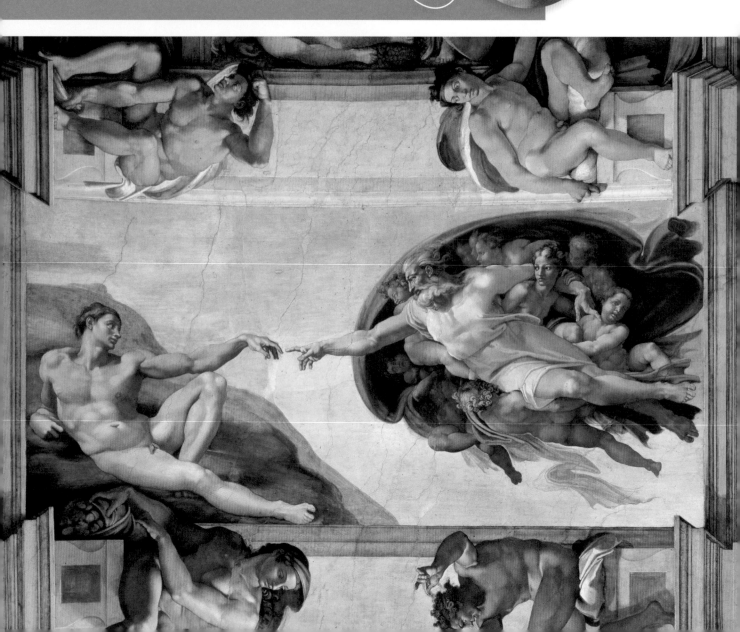

這是誰？

你覺得這位白鬍子的男人是誰？

ⓐ 宙斯，希臘人的天神
ⓑ 米開朗基羅的父親
ⓒ 基督徒的上帝

ⓒ：案答

濕壁畫技巧

米開朗基羅將顏料（色粉）與水混合，塗在還沒乾的灰泥層牆面上，做出濕壁畫，也就是義大利文的「a fresco」，意思是「新鮮的、鮮豔的」。顏色會隨著顏料乾燥而逐漸固著在岩壁上，變成透明美麗的色彩。

從數字來看，梵蒂岡西斯汀小教堂的天花板有以下幾個特點：

· 花了4年（1508-1512）才完成，幾乎是畫家獨立完成的
· 繪畫面積40 x 14公尺，將近560平方公尺
· 共有350個人物
· 高度超過20公尺
· 每年吸引500萬名民眾參觀
· 造成米開朗基羅多次斜頸痠痛

米開朗基羅

全名是米開朗基羅·迪羅多維科·博納羅蒂·西蒙尼
出生：1475年3月6日生於義大利托斯卡尼的
卡普雷塞鎮
死亡：1564年2月18日卒於羅馬，享年88歲

他是何許人？

米開朗基羅的父親是當地的司法行政官員，母親在他才6歲時就過世了。他被寄養在一戶石匠家中，因此學會透過錘鑿來表現大理石塊。青少年時期，他決定成為一名藝術家，即使父親大力反對也阻擋不了他的決心。他終究成為了畫家、雕塑家和建築師，在佛羅倫斯為富有的藝術贊助者羅倫佐·德梅迪奇效力，後來則到羅馬為教宗們效力。

注意，水彩畫！

當教皇儒勒二世要求他在這座教堂的天花板作畫時，米開朗基羅並不是很有動力：一來他正忙著完成一個龐大的雕塑計畫，二來他沒有直接在牆上作畫的習慣，尤其他第一批畫出來的作品還長霉變質了。幸運的是，一位同行向他指出應該在調製顏料時少放一點水。哇，一切就此迎刃而解！否則這幅代表作就無法誕生了！

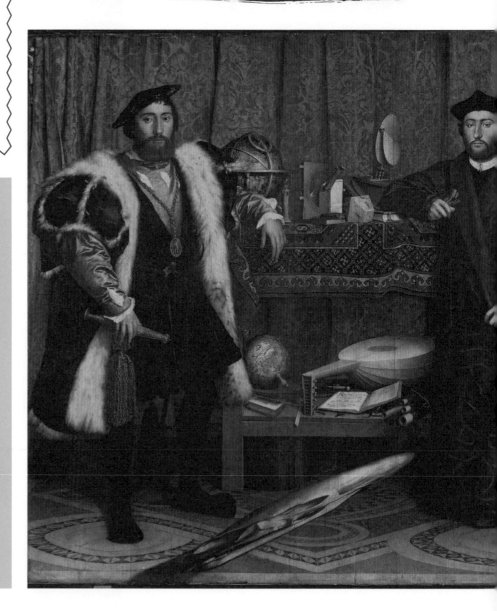

畫家：
小漢斯·霍爾拜因
年分：
1533
收藏地點：
倫敦，國家藝廊

你看到了嗎？

畫中這兩名穿著極為華麗的男子，以充滿自信的表情直勾勾地盯著我們看，來介紹他們吧！左邊那位穿著短上衣和寬大外袍的是讓·德丹特維勒，29歲的政治人物。右邊是他的朋友，24歲的喬治·德塞爾夫，3年前當上主教。這兩個人都是法國國王方思華一世的使節，被委派到倫敦參加英國國王亨利八世與安娜·博琳的婚禮，但他們還有其他的任務⋯⋯

這兩位大使的任務是什麼？

與英國建立良好的往來關係：當時的法國雖然強盛，但夾在西班牙和神聖羅馬帝國這些幅員廣闊又富饒的帝國之間，法國必須與英國結為盟友⋯⋯而正好，英王很需要法國的支持，以得到教皇的允許，同意他離婚、再娶，並擁有子嗣。然而教皇還是不同意英王離婚，於是亨利八世決定與羅馬教廷分道揚鑣。

大量的細節！

小漢斯·霍爾拜因是一位善於精細描繪所有細節的畫家，他的畫筆根本就像一台彩色的雷射印表機！

❶ 桌上有一個標註了星座的天球儀、羅盤和多面體日晷（這是一個盒型的多面體物件，其實就是一種日光的刻度盤）。

❷ 這些儀器可以用來測量時間和確認所在位置。

大使們熱衷於地緣政治學和科學：身為大使，必須成為博學多聞的學者和精於計算的行家……

他們腳下那形狀詭異的東西是什麼？

從正面看，這東西頗為神秘，但只要你往右移動一點，就能看到這個圖像：

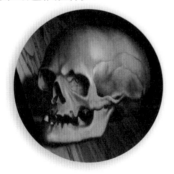

很嚇人吧！其實在丹特維勒的帽子上也有一個骷髏頭圖案。丹特維勒想透過為他的城堡訂製這幅畫，讓人們記得他，並且提醒自己保持謙卑，因為他也不過是個普通的凡人。不過，這裡還透露著一個希望訊息：十字架上的基督承諾了信徒他將復活。你找得到他嗎？

小漢斯·霍爾拜因

出生：1497年左右生於現在的德國
死亡：1543年卒於倫敦，享年46歲

他是何許人？

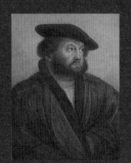

小漢斯·霍爾拜因是一位德國藝術家，1497年左右出生在奧格斯堡的一個畫家家庭。他多次旅居倫敦，為當時具有影響力的富人繪製肖像畫。在完成這幅巨大肖像畫的3年後，他被任命為亨利八世的宮廷畫師，也就是說他成了英國國王官方的御用畫師。這是多麼令人崇拜的夢幻職業啊！

誰委託訂製了這幅雙人肖像畫？

是丹特維勒。1533年春天到秋天，他旅居於倫敦，趁友人喬治來探訪他時，訂製了這幅巨大的畫作，並把畫展示在他位於奧布省波利西城堡的一樓。

〈巴別塔〉

你看到了嗎？

看看這些石拱門！這幢建築物是多麼偉大又美麗啊！它高到好像碰得到天那麼高，旁邊的人們看起來就像小螞蟻那樣。要欣賞這位畫家的畫，必須毫不猶豫地拿出放大鏡！在這些小小房子的襯托下，這座港口的城市顯得一望無際。這座塔正在興建中，卻傾斜得很厲害，看起來好像就快要倒了。

畫家：
老彼得·布勒哲爾
年分：
1563
收藏地點：
維也納，藝術史
博物館

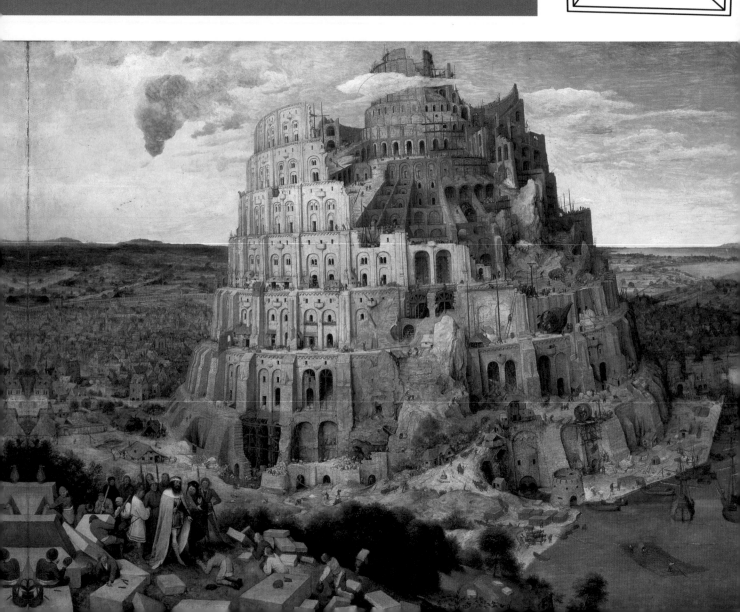

什麼是巴別塔？

這是《聖經》（猶太人和基督徒的聖典之書）裡描述的一個很古老的故事：諾亞的後代在示拿國的平原上安頓下來，並在此建立了一座城，城裡有一座高塔，就像我們的摩天大樓。上帝對他們的放肆感到惱火，於是強制他們使用不同的語言，導致他們因為語言紛亂再也無法相互理解。最後這座塔的建造計畫也因此中斷了。

這座塔真的存在過嗎？

故事的靈感來自美索不達米亞的人民：他們在巴比倫（亞美尼亞語稱為「巴別」），也就是今天伊拉克巴格達以南100公里處，建造了一座他們稱為ziggourat（譯註：意指有星象台的廟塔）的塔。這是一棟7層的宗教建築，就像布勒哲爾筆下的塔那樣，只是建築物的底層是方形的。塔頂有一間廟，是獻給世界的創造者的，也就是巴比倫城邦之神莫爾杜克。

畫中的這些人物是誰？

這是寧祿王，諾亞的後代。他下令建造這座塔。跪在他腳前的是石匠，他們全都穿著16世紀的衣物。

所有跟建築相關的行業都被畫出來了：泥水匠、木匠、建築師等，多麼精細啊！我們甚至能看到所有的建築工具和必要機具。

另一邊，石匠們正直接在山峰上鑿出石拱門，真是超乎尋常的巨大工程啊！

老彼得‧布勒哲爾

生日：1525年左右
死亡：1569年9月9日卒於布魯塞爾

他是何許人？

為了與後代子孫區隔，他被稱為老彼得‧布勒哲爾，因為他們是父子傳承的畫家世家！他可能出生在1525-1530年間，他的姓氏布勒哲爾源自布拉邦省的一個小城市，介於現在的比利時和荷蘭之間。他在安特衛普接受專業訓練，然後在1552年出發去義大利。一年後，他在羅馬看到一座古建築，因而有了畫巴別塔的靈感。

你能猜得到是哪一座古建築嗎？

答案：羅馬競技場

「人們談論著他，說他在翻越阿爾卑斯山時，吞下了群山和眾巖。而後，他歸來，一一吐在他的畫布上。」

卡雷爾‧范曼德爾

布勒哲爾描繪的是哪座城市？

圍繞著塔的城市看起來很像比利時的安特衛普，它是重要的經濟中心，有許多天主教、新教和穆斯林的商販在此工作。布勒哲爾思考的問題是：當每個人都有各自的語言和信仰時，我們如何面對溝通的困難？

〈聖瑪竇蒙召〉

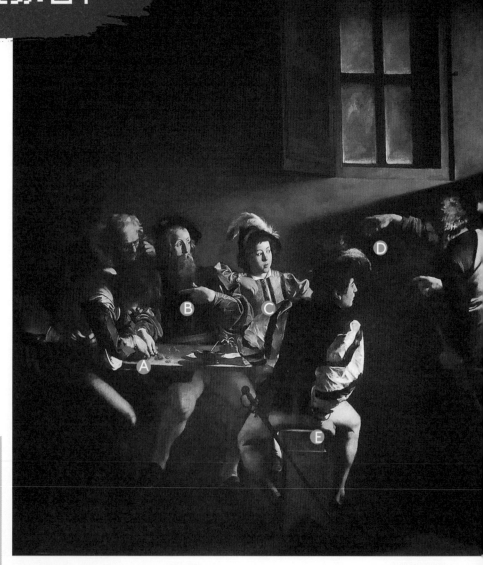

畫家：
卡拉瓦喬
年分：
1600
收藏地點：
巴黎，羅浮宮

你看到了嗎？

畫中的場景發生在耶穌基督的年代，然而畫的左邊，數著硬幣的男人們卻穿著16世紀風格的服裝。他們為羅馬人收稅，卻偷偷吞掉了一大部分稅金。畫的右邊，使徒之一的皮耶陪著耶穌，而耶穌朝著瑪竇伸出了手臂、指引他來跟隨。瑪竇後來成為耶穌新的門徒之一，但他在這幅畫的哪裡呢？

這幅畫為什麼那麼重要？

❶ 光線：是光照亮了畫作中的關鍵元素 —— 耶穌基督、他伸出的手、瑪竇的手、男人們的臉和桌上的硬幣。

❷ 昏暗：畫面幾乎是黑的，深陷在陰影中的男人們處在糟糕的世界，而光指引了一個更好的生活的希望。這樣的反差營造出一種令人不安的氛圍。

手的遊戲

畫作中沒有聲音，但手卻「述說」了一切，並指引著我們的目光。試著想像看看它們在跟我們說些什麼？

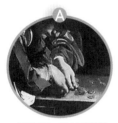

「我啊，我更愛數算我的硬幣。」

「您在跟我說話嗎？」

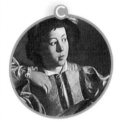

「呃，有可能是我嗎？」

「你，那邊的，過來。」

「我來了！」

瑪寶可能是中間那個有大鬍子的男人，但年輕男子們看起來也想追隨耶穌。同樣地，所有看著這幅畫的人都感受到了召喚。

❸臉：每個人都有不同的表情，藝術家讓年輕男子們呈現出思考未來的樣子，他們還會繼續當討厭猶太人的稅吏嗎？還是他們會考慮過另一種更寬厚的生活？

❹神人格化：卡拉瓦喬透過把耶穌基督放入和稅吏同樣的空間，讓場景變得更符合當下情境、更有現實感，也更貼近那些前來觀賞這幅畫的群眾。

卡拉瓦喬

出生：1571年9月29日生於義大利米蘭
死亡：1610年7月18日卒於埃爾科萊港，享年38歲

他是何許人？

卡拉瓦喬是5個孩子中的老大，他的父親可能是米蘭的一名建築師或泥瓦匠。一場瘟疫奪去了他父親、祖父和最小的弟弟的性命。他在20多歲時來到羅馬，在這座義大利的文化與藝術之都收到委託，為聖王路易教堂中的肯塔瑞里小聖堂畫3幅畫：這些技法創新的畫作為他帶來了名聲。

一位非常創新的畫家

卡拉瓦喬創造出沉浸在晦暗中的宗教或神話場景，再把光打在畫中的重要部分，有點像電影院裡的巨型投影機那樣。他也喜歡從一般大眾裡挑選他畫中的模特兒。

卡拉瓦喬的陰暗面

卡拉瓦喬時常逞凶鬥狠，所以他曾出席法庭11次，被控毆打、侮辱、佩帶非法武器等罪名，也多次被送入監獄。1606年，他因為殺死一名年輕人而被教宗判處死刑，展開逃亡人生。他先後逃到那不勒斯、馬爾他和西西里等地，並持續作畫。

〈手持方塊A的騙子〉

你看到了嗎？

3個年輕人圍坐在桌旁打牌，一名女僕正為坐在中間的交際花倒飲料。一名14-15歲的年輕男子穿著以金絲刺繡的華麗衣服，來這裡消遣找樂子，當然也跟漂亮的女人們調調情。他平靜地打著牌等待著。你能猜到發生了什麼事嗎？畫家為我們留下了解謎的線索……

畫家：
喬治·德拉圖爾
年分：
大約1636
收藏地點：
巴黎，羅浮宮

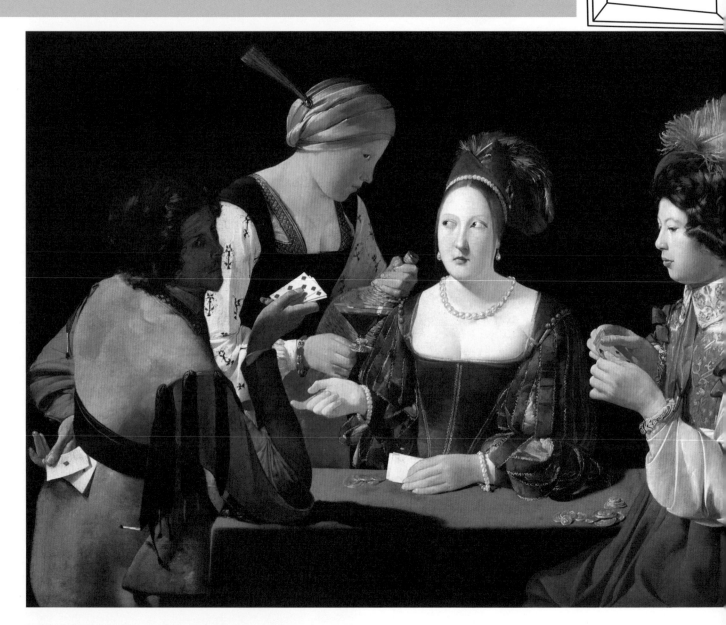

這是什麼遊戲？

這是一種點數遊戲，是16世紀出自義大利的賭注遊戲，在德拉圖爾的時代，大家都知道它的遊戲規則：它的玩法是抽掉52張牌中的8、9、和10，最強的牌是6、7和A，正是背對著我們的男人藏在腰帶裡的牌……所以他是老千嗎？沒錯，在17世紀人們會稱他為誘騙者！

換你玩玩看！

人頭值10點，2-5的牌各值10點＋原點數，例如4的牌值14點。7的牌值21點，6的牌值18點，A的牌值16點。接著分別發給3位玩家各4張牌。。誰的牌最好？

交際花

年輕男子

老千

答案：老千贏了！他有16＋16＋21＋18＝71點；交際花有14＋13＋10＋10＝47點；年輕男子有16＋10＋15＋10＝51點。

色彩遊戲

德拉圖爾運用色彩和視線的遊戲來引導我們的目光。

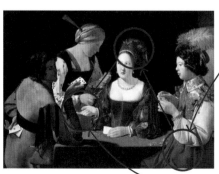

年輕男子的紅色褲子把我們的視線導向交際花的帽飾。

交際花的手在紅色裙子上清楚地凸顯出來，指引著我們看向老千……

德拉圖爾

出生：1593年3月14日生於塞耶河畔維克鎮
死亡：1652年1月30日卒於呂內維爾，享年59歲

他是何許人？

1593年3月14日，德拉圖爾出生在摩澤爾省的塞耶河畔維克鎮，父母是麵包師傅，喬治在9個孩子中排行第二。人們不清楚他如何成為畫家，但他的畫法和卡拉瓦喬（請看48-49頁）很相近，於是大家推測他可能是在羅馬接受專業訓練，但他也可能拜在荷蘭卡拉瓦喬派別的其他畫家門下習藝。他死後就被世人遺忘了，直到20世紀才又再度被發現……

他的專長技法是什麼？

德拉圖爾最著名的是他所畫的宗教畫作，他讓場景隱沒在暗夜裡，再以一枝燭光點亮故事重點。他還會把乞丐、音樂家、算命師和騙子都畫進作品裡。他先收到洛林公爵的訂單，又收到法國國王的訂單，還成為「國王的慣用畫師」。對一名藝術家來說，這是很了不起的社會地位晉升！

〈夜巡〉

畫家：
林布蘭，全名是
林布蘭·哈爾門松·
范賴恩
年分：
1642
收藏地點：
阿姆斯特丹，國家
博物館

你看到了嗎？

我們看到這些士兵手拿各式長矛、長槍、火槍、步槍，穿戴著盔冑等等，他們要去打仗嗎？不是，這幅畫其實是一幅團體肖像畫，由火槍隊出資委託畫家繪製。這支火槍隊是由阿姆斯特丹居民所組成的民兵衛隊，在支付畫家大約100荷蘭盾後，這些隊員就出現在畫作裡了。

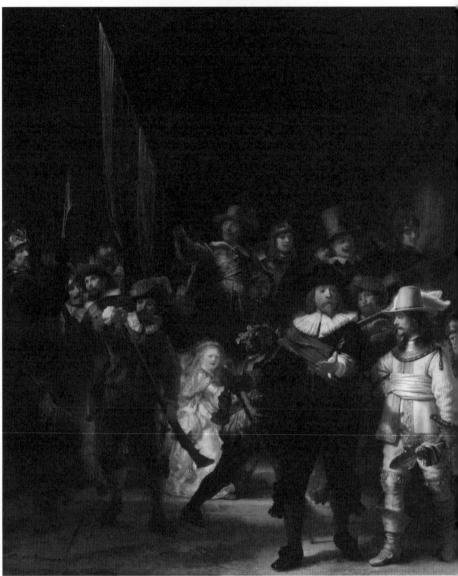

是白天還是晚上？

到了18世紀，這幅畫的色澤因為表層殘留的保護漆而變得非常灰暗，於是被稱為〈夜巡〉，但場景其實發生在午後的戶外……我們知道，共有19人為了出現在畫裡而付了錢，但是我們卻只能從畫中辨認出17人，因為畫作兩側因故遭到裁切，而畫中那名打鼓的鼓手並沒有付錢！

找找
林布蘭！

🖌️ 畫家本人也出現在畫作裡，你知道可以在哪裡找到他嗎？

答案：林布蘭躲身在背景裡，只能看見頭的一半喔！

林布蘭

出生：1606或1607年7月15日生於荷蘭共和國（也就是現在的荷蘭）的萊頓
死亡：1669年10月4日卒於阿姆斯特丹，享年63歲

他是何許人？

林布蘭·哈爾門松·范賴恩，簡稱林布蘭。他是家裡的第九個孩子、排行倒數第二！他父親是磨坊主人，母親是麵包師的女兒。他14歲就立志成為畫家，並且到阿姆斯特丹跟隨彼得·雷斯特曼習藝，他在這裡學到卡拉瓦喬的畫作技法（請看第48頁）。1631年，父親在萊頓過世後，林布蘭結束了他的第一間畫室，搬到阿姆斯特丹，並在那裡收到大量的畫作訂單。

莎斯姬婭的幽魂

光撒落在黃衣小女孩身上，她的臉長得和林布蘭的妻子莎斯姬婭一樣。他們夫婦非常相愛，但莎斯姬婭卻在林布蘭畫這幅畫作期間過世了。透過畫出妻子的臉，畫家像是要趕在她全然消失前試圖抓住她的幽魂。

肖像畫的藝術

林布蘭以肖像畫聞名於世，他技巧純熟地運用明暗對比法，把光與影完美地畫了出來，因此，他所畫的場景總是充滿了立體感。你看：光線照亮了畫面中間的兩位人物──隊長法蘭斯·邦尼·庫克和他的副手威廉·范路庭柏，但又不僅止於此……

從數字來看，林布蘭有：

- 將近300幅畫作
- 290幅版畫
- 2,000張素描
- 以及大約100張自畫像（他個人的肖像畫）！

〈倒牛奶的女僕〉

畫家：
約翰尼斯·維梅爾
年分：1658
收藏地點：
阿姆斯特丹，國家
博物館

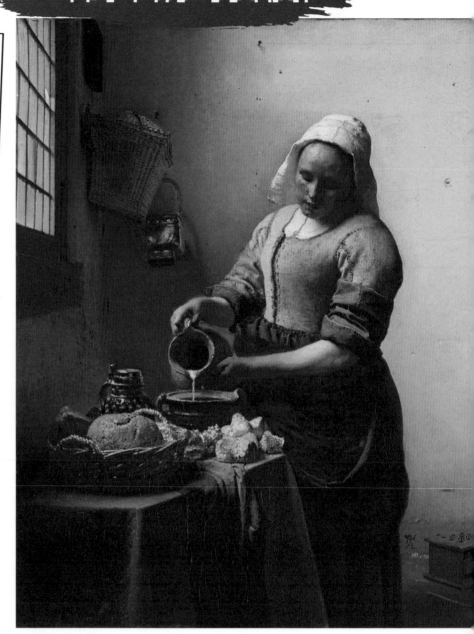

🔍 你看到了嗎？

這是優格盒上那個倒牛奶的女僕！幾十年來，她不斷被複印在優格盒上。不過要說明的是：首先，她是17世紀被藝術家維梅爾畫下來的人物；再來，她在準備的並不是優格，而是法式土司！你看，桌上還有一些麵包塊呢！因為她實在太受歡迎，有人稱她為「北方的蒙娜麗莎」。而畫作則是完成於1658年荷蘭的台夫特。

這個女人究竟是誰？

她可能是在畫家維梅爾家中工作的其中一名年輕女子。這幅畫不是一幅肖像畫，而是一種風俗畫，也就是畫出人物在生活場景中的動作。在這裡，年輕女子正在把牛奶倒入陶盆中，她的動作既緩和又寧靜。

畫作放大鏡

維梅爾對於細節有不可思議的感官直覺。你看：畫中的牆是斑駁的，連釘子都清晰可見。

很近地細看時，可以看到畫中的顏色是以點畫法畫上去的。

同樣地，我們看到有一台暖腳器，讓女僕不會太冷。而牆上的藍陶磚則是台夫特的城市特產。

神聖的藍色

為了創造出鮮豔的藍色，畫家搗磨了來自阿富汗的昂貴藍色礦石：天青石。

從數字來看維梅爾：

- 有11個孩子
- 每年產出不超過3幅畫
- 經過認證的畫有35幅
- 20年的職業生涯
- 最近期賣出的畫作是在2004年，以2,400萬歐元賣出

維梅爾

出生：1632年10月31日生於荷蘭台夫特
死亡：1675年12月15日卒於台夫特，享年43歲

他是何許人？

維梅爾的父親是一位絲綢織造商，後來開了一間小旅館，還從事畫作和掛毯的買賣。維梅爾在18歲時宣布加入台夫特的聖路克畫家公會，這表示他已經跟著某位老師學畫4-6年，只是大家不知道他的老師是誰。他娶了卡特琳娜·博爾內斯為妻，與妻子和岳母同住在一棟有11個隔間的房子裡。1675年，負債累累的維梅爾又為了養家去借了一筆錢，卻在隔天突然猝死……而他們家也就此破產！

越少，反而更好！

維梅爾試圖盡可能忠實地呈現他周遭的世界。光線來自左邊的窗戶，你看：甚至還有一塊破掉的窗玻璃。近來歸功於新科技，我們發現這幅畫的底層曾經畫過一只水罐和一個籃子，只是維梅爾最後還是選擇把它們從畫面上抹去了。

畫家：
約翰·亨利希·
菲斯利
年分：
1790-1791
收藏地點：
法蘭克福，歌德
博物館

〈夢魘〉

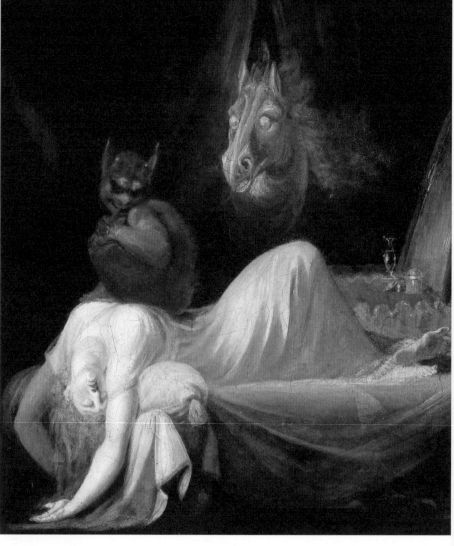

你看到了嗎？

畫中年輕的女子用一種非常不舒適的姿勢仰躺在床上！一隻小怪物坐在她的胸膛，一匹盲眼的白馬突然從房間深處冒出頭來。救命啊！幸好，畫作名直接告訴我們這是一場惡夢。啊，那這一切就解釋得通了！畫家菲斯利有著滿滿的想像力：他曾經畫過巫婆、仙女、幽靈、奇怪的蝴蝶、怪獸和肌肉非常發達的英雄！

但是這個年輕女孩是誰？

她的身分不明。從貼合她身體曲線的漂亮白色睡袍來看，我們感受到藝術家向大家揭露了他的一個幻想……有人認為這名年輕女孩是菲利斯一個朋友的姪女安娜·朗多特。1778年，他們在蘇黎世相遇，他想娶她為妻，但安娜的父親反對他們結婚。失望的菲斯利於是遠走倫敦，在那裡畫了很多關於這場惡夢不同版本的畫作。

畫家的惡夢

在德國和英國的傳統裡，夢到馬是死亡的預兆。這個年輕女孩自殺了嗎？

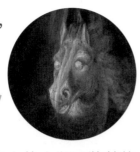

放在桌上的小瓶子裝著的是毒藥？還是某種強效的安眠藥？

小惡魔（或是地精——德國民間傳說裡的淘氣小精靈）正高興著。莫非女孩選擇把靈魂獻給了魔鬼？還是地精是來保護她的？好多問題都無法得到解答了……

什麼氛圍！

菲斯利擅長創造昏暗而戲劇化的氛圍，在這本書裡，有另外兩位藝術家也喜歡讓他們的主題隱沒在大片的昏暗中，接著再用精準而強力的光線來打亮主題。菲斯利也認識這兩位藝術家。

那你呢？你能找到這兩位藝術家嗎？
- ⓐ 盧梭
- ⓑ 林布蘭
- ⓒ 卡拉瓦喬
- ⓓ 梵谷

ⓒ 咻 ⓑ：案答

菲斯利

出生：1741年2月7日生於瑞士蘇黎世
死亡：1825年4月16日卒於倫敦，享年84歲

他是何許人？

菲斯利1741年生於瑞士，有17個兄弟姊妹！他很年輕就開始畫畫，但他既是畫家又是藝術史學家的父親希望他成為牧師。他後來真的當了牧師，但只當了一小段時間。他接受一位英國藝術家，也是他畫作粉絲的建議去了義大利，在那裡發現了米開朗基羅，並為他著迷。他從義大利回來後就搬到了倫敦，並開始創作〈夢魘〉。

「這個男人是多麼激情與狂暴啊！」

歌德

菲斯利的靈感來源

當然是幽靈！以及充斥在各式書籍裡奇怪的人物形象和故事，特別是劇作家莎士比亞或荷馬的文稿。菲斯利經常去劇院，他喜歡那些肢體生動、表現強烈的場景與人物。這也是第一次有藝術家排除宗教、神話或文學場景，以幻想的場景作畫。

〈大宮女〉

畫家：
讓－奧古斯特·多米尼克·安格爾
年分：1814
收藏地點：巴黎，羅浮宮

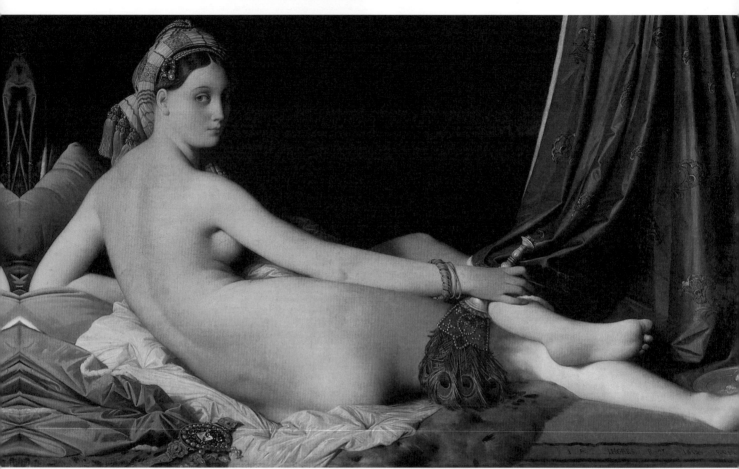

🔍 你看到了嗎？

沒錯，又是裸體畫！她不是維娜斯，也不是出自經文故事的某個年輕女子。我們身處在一間富麗堂皇的寓所裡，美女的身旁圍繞著一些令人好奇的物品……畫家安格爾為拿破崙的妹妹，也是拿不勒斯的王后卡洛琳·穆哈畫了這幅畫，沒想到卡洛琳的丈夫若阿金·穆哈後來被捕並遭到槍決。悲劇發生後，這幅畫就賣不出去了。

來點異國風？

1798年拿破崙打完埃及戰役之後，藝術家和群眾開始喜歡探索與北非或土耳其相關的事物。藝術家透過把年輕女子畫在阿拉伯人的後宮，找到另一種可以畫裸女的方式。

她長得很奇怪對吧？

這個年輕女孩的背太長了：安格爾應該多畫了3-5節脊椎骨！她的右臂超出了正常尺寸，腳也有點太胖了。可是安格爾明明是從美術學院畢業的優秀畫家，還得過羅馬獎，並且在義大利住了12年！那他打的主意是什麼？對他來說，能重現本質很好，但能創造美卻更厲害。而這樣的自由有一個明確的目標：創造一副更美麗的身體！

再靠近一點細看！

百合花是法國君主政權的象徵，說明這幅畫是為一位王后所畫。

多美麗的臉龐啊！但她的耳朵卻離眼睛太遠了。頭巾和珠寶都被極其精細地畫了出來，細膩的程度就如同維梅爾（畫〈倒牛奶的女僕〉的畫家，請看第54頁）喜歡的手法。安格爾也從北歐的畫作中汲取靈感。

眾多的細節！

安格爾在畫布上畫了好幾樣東方的傳統物件，你知道它們的名稱嗎？

答案：③ 孔雀羽毛做的扇子 ⑤ 頭巾 ⑥ 水煙袋 ⑥ 鑲有寶石的胸針
⑥ 絲綢做的靠墊 ① 曼特琴

他是何許人？

安格爾生於蒙托邦，先是跟隨雕塑家父親學畫，後來在父親的鼓勵下離家去了巴黎。他在美術學院學藝，並在1801年摘下藝術系學生最重要的大獎——羅馬獎，這個獎項讓他得以到羅馬繼續專業訓練，並深入研究義大利最偉大的藝術家。然而，他以神話為主題的裸體畫並不受法國人欣賞，反而是他的肖像畫獲得更大的迴響。

安格爾的小提琴

安格爾熱愛演奏小提琴，他很有天分，還加入了土魯斯管弦樂團。這正是為什麼當人們投入練習一項喜歡的愛好時，會用「有一把安格爾的小提琴」來形容。

〈引領人民的自由女神〉

畫家：
歐仁・德拉克洛瓦
年分：1830
收藏地點：
巴黎，羅浮宮

你看到了嗎？

這個年輕女孩頭戴象徵自由的弗里幾亞無邊便帽，一臉的堅決果敢！她舉著紅藍白三色國旗，激勵民眾跟隨著她。她是這幅畫裡唯一的女性，從她身上打褶的連身裙款式，可以推估年代有點久遠……男人們圍在四周，全副武裝準備開戰，其中一人已經受傷了。他們的腳下是成堆的屍體……畫家想畫的是1789年的法國大革命嗎？不盡然喔。

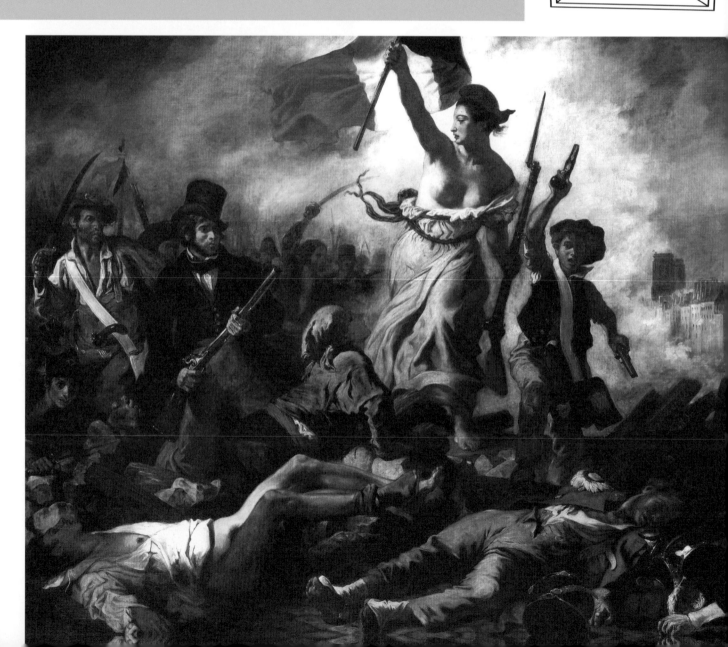

一場革命下隱藏著
另一場

1830年7月27-29日，巴黎人暴動了，因為國王查理十世擅自改變了選舉投票權的條件：從現在起，只有有錢的地主可以投票，報刊的言論自由也遭到縮減。這是嚴重的開倒車，因為投票權和言論自由都是1789年法國大革命結束後人民獲得的權利。這場革命被稱為七月革命。

誰是誰？

巴黎的少年：其中一個靠在巴黎的鋪路石上，另一個戴貝雷帽的是學生，手上舉著兩把手槍。

頭戴大禮帽的男人：他很可能是資產階級人士。

頭戴貝雷帽的男人：這是一個舉著軍刀的工人，身穿工廠罩衫和長褲，所以他毫無疑問是在工業區工作。

頭上紮著頭巾的男人：這是一個穿著藍色工作服的農民，他受傷了。

國王的士兵們：一具屍體在左邊，沒穿褲子。右邊是一名瑞士衛兵和一名胸甲騎兵，騎兵的肩飾上有白色的流蘇。

德拉克洛瓦

出生：1798年4月26日生於夏杭東—聖莫里斯
死亡：1863年8月13日卒於巴黎，享年65歲

他是何許人？

德拉克洛瓦看到人們四處打殺的戰役，道路被物品、鋪路石、柵欄、障礙物和拆下來的門等等擋住。他決定畫出其中一個場面，就像寫一篇報導那樣，只是他不是在現場作畫，而是稍晚在他的工作室裡畫下。

「我已著手研究一項當代議題：路障。」

德拉克洛瓦

一個真正的象徵！

自由女神沒有刮腋毛！民眾覺得她粗俗又骯髒。1831年這幅畫作在沙龍展出時，參觀者不明白為什麼藝術家把現實和託寓（用象徵符號來表達想法）混為一談。但這些都不妨礙自由女神成為150年後法國新版的瑪麗安娜郵票人物！

〈神奈川衝浪裡〉

你看到了嗎?

這波罩著泡沫的藍色巨浪真是嚇人!它就快要吞噬掉那些急著返回港口的漁夫們的船了。你看,每艘船上各有8個男人,他們正緊抓著船槳!他們能從這裡脫身嗎?別擔心,這只是一幅畫而已,儘管它讓我們感覺好像身歷其境。背景處是不是還有一波小小的浪?不,那是日本人的聖山:富士山。

畫家:
葛飾北齋
年分:
1829-1833
收藏地點:
紐約,大都會藝術
博物館

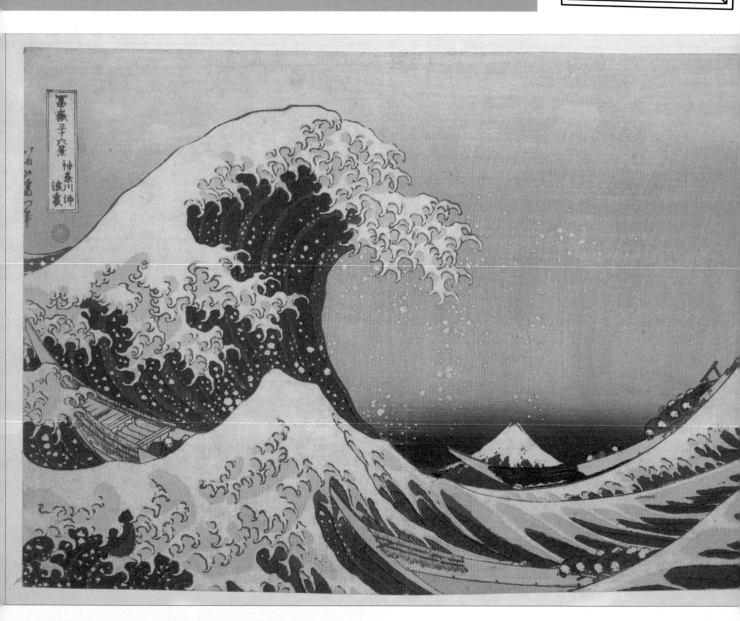

〈富嶽三十六景〉

這是這位藝術家最有名的作品，也是他的風景畫系列的第一幅。這個系列呈現出富士山在不同季節、不同視角下的樣貌，而彩色的圖像也呈現了日本人的日常生活，以及他們與大自然、風和雨的關係。藝術家在此運用了非常美的藍色，同樣的藍也出現在他的每一幅版畫中。因為〈富嶽三十六景〉很受歡迎，最後這系列又追加變成了四十六景。

來點幾何學吧！

葛飾北齋利用一些幾何形狀來組成這波浪潮：看看這些三角形！大浪依循著重複的曲線以激起下一波浪潮，假如這道波浪也被完整呈現出來的話，它很可能是長得一模一樣的雙生姊妹浪。

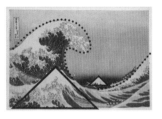

放大鏡下的一些細節

葛飾北齋使用普魯士藍，那是德國化學家在18世紀發明的第一個人工合成顏色。它比日本靛青更穩定持久，卻更便宜。

泡沫就像大怪獸的手腳，有著許多爪子！這巧妙的表現手法讓波浪顯得更嚇人了。

看看遠方的霧，它的灰色是藉由在印刷前擦掉一些油墨所產生。

葛飾北齋

出生：1760年10月31日生於日本江戶
死亡：1849年5月10日卒於江戶，享年88歲

他是何許人？

葛飾北齋出生在日本江戶，也就是後來的東京。他在3歲左右被一位磨鏡師收養，6歲開始不停畫畫。青少年時期，他在一位**浮世繪**畫師的工作室工作，這位畫師畫了許多歌舞伎演員的肖像畫。再後來，多虧研習荷蘭藝術的日本藝術家司馬江漢，葛飾北齋得以接觸到**西方的透視法**。

原創的獨特技法

葛飾北齋先用墨水在紙上素描，再轉印到印刷機上，圖案就會黏在木版的背面。版畫師再利用剪刀和雕刻刀，挖空木版上的線條，接下來在這些鏤空的地方注入油墨，印刷在紙上後，這些線條就會顯現出來。

有30個名字的男人

葛飾北齋每次開始創作一個新系列就會用不同的筆名，他有很多機會改名，因為他活到了88歲！舉些例子？「春朗」的意思是「春天的光芒」，「北齋」指的是「北極星的畫室」，而他老年時用的筆名「畫狂老人」就如同字面意思，指的是「為繪畫瘋狂的老人」。

〈奧林匹亞〉

畫家：
愛德華·馬奈
年分：
1863
收藏地點：
巴黎，奧塞美術館

你看到了嗎？

在這幅畫裡，馬奈展現了他的模特兒維多利安·莫涵的裸體，就像我們走進了她的房間一樣，你會因此而感到不自在嗎？至少在1865年時，沒有人喜歡這幅畫。博物館的群眾已經習慣看到被理想化的裸體女性；有著像女神一樣完美的身體，完全沒有瑕疵，卻像假人一樣不真實。然而這一次，群眾卻看到一個收到情人送來的花束的妓女。他們討厭死這幅畫了！

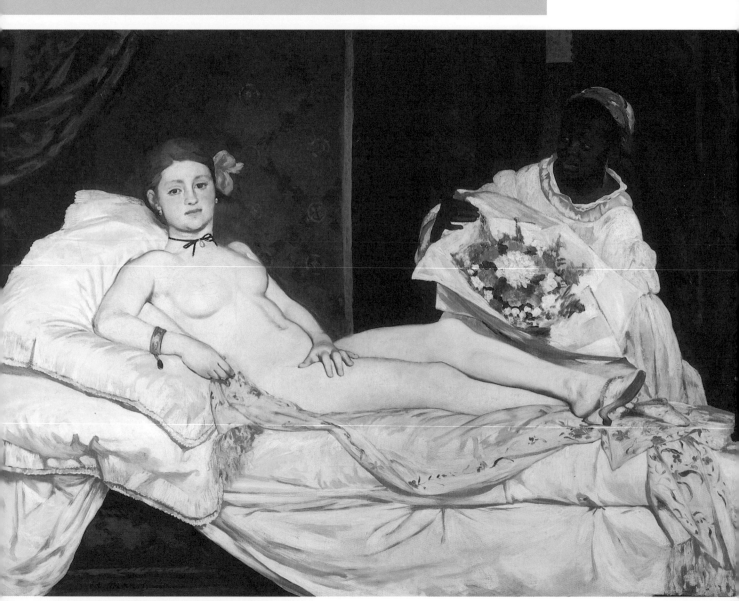

來玩遊戲：找找哪裡不一樣？

🖌 你認為馬奈的靈感來自哪幅作品？
- ⓐ 提香的〈烏比諾的維納斯〉
- ⓑ 安格爾的〈大宮女〉

答案：ⓑ。現在你可以任性是，佛畫錯身背部相同或是北圓的神弁！這3塊畫多身體相同或是北圓的神弁！

畫中的女僕是誰？

她名叫蘿兒，當過馬奈的模特兒很多次。自從1848年法國領土全面廢除奴隸制後，大量的女性從加勒比地區或安地列斯群島來到巴黎找工作。蘿兒此時是一名自由人。馬奈在此要強調的是法國人口的多樣性。

馬奈

出生：1832年1月23日生於巴黎
死亡：1883年4月30日卒於巴黎，享年51歲

他是何許人？

馬奈出生在巴黎一個富裕的中產階級家庭，他在畫家托馬·庫蒂爾的畫室學畫，但很快就展現出對威尼斯畫派（如提香、委羅內塞）和西班牙畫派（維拉斯奎茲）的興趣。於是他有了一個新點子：畫出自己的時代！對他來說，與神話或宗教相關的裸體都可以退場下台了，他對這些主題沒有興趣。

美女護衛隊

在〈奧林匹亞〉展出期間，有兩名警衛負責保護這幅畫，因為畫作受到許多辱罵，說畫中人「一臉愚蠢」、「一身死人般的皮膚」、「黃肚皮的人」（譯註：有種說法是布赫斯地區〔Bresse〕的人被稱為「黃肚皮」，是因為他們吃了很多當地盛產的玉米。又或是指吝嗇的人，說他們把金幣藏在腰帶裡）等等。有些人甚至想要刺破這幅畫。還有評論警告懷孕婦女和年輕女子們不要去看這幅畫。最後，畫作被迫更換擺放位子，高掛在一扇門上方！

「我只是盡可能簡單地描繪出我看到的事物。如同在〈奧林匹亞〉這幅畫裡有何單純、天真之處呢？有人說，反倒是冷漠和嚴酷吧。其實這些都在其中。我看到了它們，我畫出了我所看到的一切。」

馬奈

〈草地上的午餐〉

畫家:
愛德華·馬奈
年分:
1863
收藏地點:
巴黎,奧塞美術館

🔍 你看到了嗎?

這是一場森林裡的野餐。呃,但畫中的女士卻是脫光光的!這實在讓人有點不自在,尤其她還坐在這些穿西裝的男士旁邊!想像一下,假如我們就這樣在森林裡遇到他們……這個年輕女孩是想努力曬黑嗎?她的皮膚確實有點蒼白……難道她是一個女神?有可能,但是她這個樣子坐在穿著西裝的男士身邊,還是有點怪怪的……

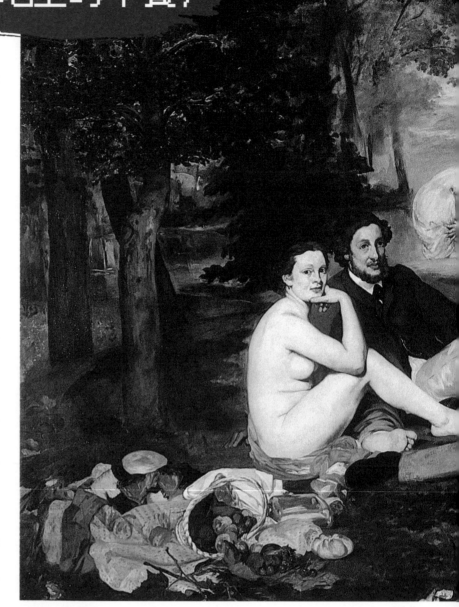

V可以是維納斯(Vénus)或維多利安(Victorine)

這個赤裸的年輕女子名叫維多利安·莫涵。她當畫家馬奈的裸體和穿著衣服的模特兒有11年的時間,她本人也是畫家。你還記得波提切利的維納斯嗎?(請看第36頁)藝術家們有「權利」畫裸體的女性,只要她代表的是某位女神或聖經人物。不過,畫中的維多利安只是一個美麗又簡單的凡人,也就是說,馬奈沒有遵守那個時代的規則……

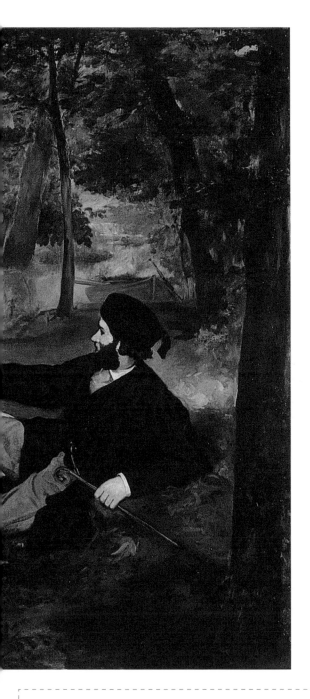

靜物的擁護者！

馬奈熱愛畫靜物，甚至有人批評他畫鮮花水果都還畫得比人好。

馬奈

出生：1832年1月23日生於巴黎
死亡：1883年4月30日卒於巴黎，享年51歲

馬奈發動了革命！

馬奈沒有遵循透視法（畫中右側的男人，在比例上被畫得太大），也沒有畫上應該要有的陰影（維多利安就坐在樹下，但她的身上卻沒有陰影）。那個時代的人們批判他，說他的畫就像一幅畫壞了的裝飾品。因為大眾想看到的是藝術家令人驚豔的技法，而不是他的想法、創新和大膽嘗試。但相反地，正是上面這些原因讓馬奈在今天大受歡迎。

「首席不是別人封的，是自己爭取來的。」

馬奈

馬奈從不聽勸！

通常藝術家以很大的尺寸來畫歷史畫，是為了讓我們有身歷其境的感覺！但在這幅畫裡，馬奈卻帶我們進入森林，只是度過一個簡單的野餐時刻。他再一次跳脫了規則！

〈煎餅磨坊的舞會〉

你看到了嗎？

好多人啊！多到很難弄清楚到底有多少人！這是一個星期天下午的露天舞會，年輕人來這裡開心享樂。他們臉上帶著笑容，看起來一臉幸福、無憂無慮的樣子。其中一個面前放著石榴汁的男子正一臉夢幻，他是不是有點墜入情網了？你看，他正在寫紙條，可能是寫一首詩，用來吸引長椅旁邊其中一名女士的注意……

畫家：
皮耶─奧古斯特·
雷諾瓦
年分：
1876
收藏地點：
巴黎，奧塞美術館

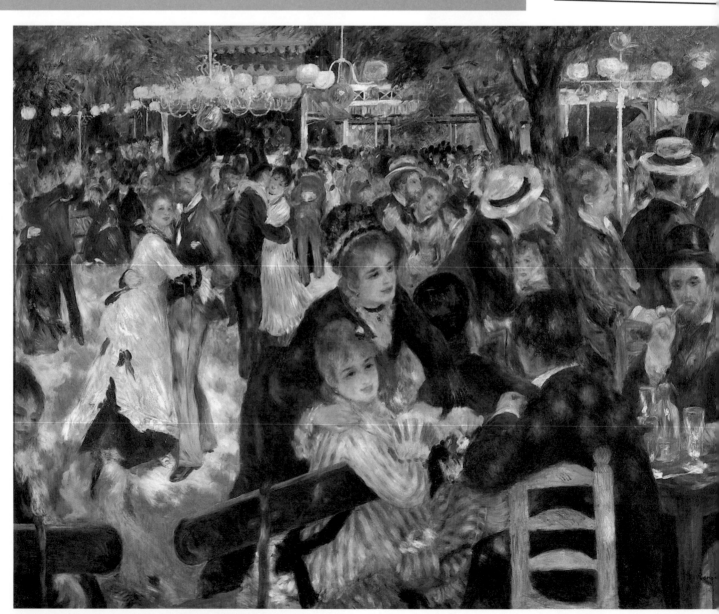

我們在哪裡？

我們在蒙馬特，一個巴黎以北的村莊，1860年時附屬於首都。當時那裡還有田野、果園、牧場和磨坊！畫中有兩人是德布雷家族的人。這個家族在這裡推出用自家麵粉製作的蕎麥薄餅，還很有生意頭腦地在磨坊旁邊開了一間小酒館，店裡有一組樂隊負責演奏華爾滋和波爾卡舞曲……

他們是誰？

他們是小丘的居民、農民、園丁，和像雷諾瓦這樣受這區便宜租金吸引而來的藝術家，也有在巴黎北邊的工廠工作的工人、女僕，以及服裝業或時尚產業的工人。他們的公寓通常昏暗無光，所以他們來這裡尋找一點陽光和投入工作前的好心情。

這是一幅肖像畫嗎？

雷諾瓦創作了一幅風俗畫和朋友們的肖像畫！

珍和艾線特是學裁縫的女學徒，因為雷諾瓦不喜歡職業模特兒，便找了15-16歲的她們當模特兒。

瑪格麗特·勒格藍，又名瑪歌，她正和古巴裔的畫家卡德納斯跳舞。

諾伯特·貢紐特在父親的逼迫下成為了公證人，但不久後就成了畫家和版畫家。

喬治·里維耶戀愛了嗎？他在政府部門工作，不久後就當上部長辦公室主任。

雷諾瓦

出生：1841年2月25日生於利摩日
死亡：1919年12月3日卒於濱海卡涅，享年60歲

他是何許人？

雷諾瓦和莫內（請看第80頁）一樣，是一位印象派畫家，他在1841年2月25日生於法國中南部的利摩日市，但在巴黎長大。他擅長利用明亮的色彩，在戶外捕捉撒落在臉上、頭髮上、衣服上和土地上的光線，來畫出歡樂的肖像畫。為了這幅大作，他直接把畫架置放在現場作畫！

藝術家的筆觸

他下筆很快，運用小筆觸讓顏色交織疊加，混用了粉紅色、白色和藍色，裙子是粉色的，白色和藍色就成了光和影。

他的筆觸鬆散，人物的臉和手部因此顯得模糊，又像尚未完成。藝術家像是憑空抓住了瞬間，創造出一種動感。雷諾瓦只勾勒最重要的部分，這在繪畫界是全然的創新！

〈大碗島的星期日下午〉

畫家：
喬治·秀拉
年分：
1884-1886
收藏地點：
芝加哥，藝術博
物館

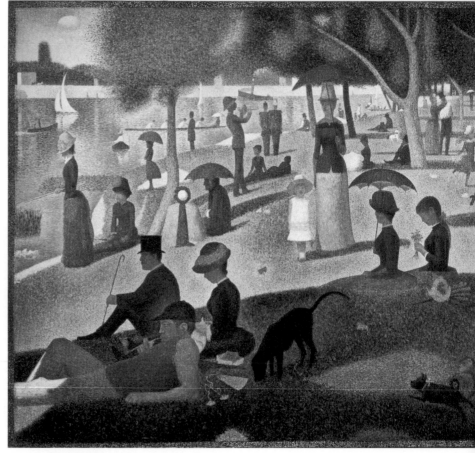

🔍 你看到了嗎？

這幅大畫布裡竟然容納了大大小小將近40個人，而且整幅畫都蓋滿了色點！這些人物看起來就像埃及雕像那樣，有些呈現正面，有些呈現側面，外型清晰而柔和，好像大家都很有禮貌。這座小島介於塞納河畔納伊和勒瓦盧瓦─佩雷之間，是巴黎人散步和休閒娛樂的好地方！不過，畫中的人物看起來都有點「僵硬」……裡頭只有一個小女孩和一隻小狗在跑著，你找得到他們嗎？

這麼多色點？

秀拉只用色點作畫！他採用點彩畫法，以長而水平的筆觸來畫水面，船的蒸氣則用閃閃發光的迷你小點來表現。

這兩個人的臉被畫成溫暖的粉紅色。藍色點點形塑出眼眶和耳窩，橘色則是為了增加臉頰的立體感。

看到的一切都是模糊的！

看看這些樹，它們看起來好似被蜜蜂掃過。整個畫面像是匯集起來的一堆彩色紙屑，綠色和藍色構成了風景，紅色和橘色則是人物。這些純色的小圓點彼此緊密相鄰。畫家透過觀察市民，在現場做了很多次研究，最後才在他的工作室完成這幅巨作。這是個很漫長的工作。

充滿活力的色彩

畫家讀了很多關於色彩學的書，他知道假如把一個小黃點畫在一個小藍點旁邊，在一定的距離下，這兩個顏色看起來會像綠色。他幾乎只用原色和二次色（譯註：指兩個原色混合而成的顏色）。他也學到顏色與顏色間如果是互補色，放在一起會讓彼此顯得更強烈、更突出。好好運用這些小訣竅，就能讓畫作看起來更鮮豔、更明亮！

什麼是色環？

仔細觀察這個色環：互補色就是這個環裡被放在彼此對面的顏色。例如橘色的互補色是藍色。

秀拉

出生：1859年2月12日生於巴黎
死亡：1891年3月29日卒於巴黎，享年31歲

他是何許人？

秀拉的父親是一名退休的法院執行官。從7歲開始，秀拉這個小巴黎人就畫了許多素描！儘管他被錄取進入了美術學院，最後卻為了在自己的工作室裡進行研究，而放棄了學業。多虧父親的財力，讓他可以專心畫畫，不用費心販售自己的畫作。他的點畫技法被歸類在分色主義或點彩畫法。

從數字來看，〈大碗島的星期日下午〉有：

- 40個人物
- 33次研究
- 在木板上繪製了28張小型油畫草圖
- 3幅準備畫布
- 費時2年繪製！

〈星夜〉

多美的星夜啊！雲像波浪般起伏著，樹、山和普羅旺斯的聖雷米村莊都是用曲線的筆觸，或許多藍色的直線所畫成。梵谷在聖雷米的聖保羅德莫索爾療養院住了12個月，接受精神病治療。他透過從病房窗戶看出去的景色畫出了這幅畫。

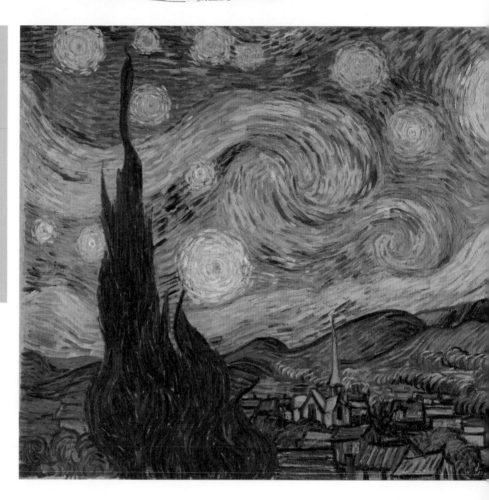

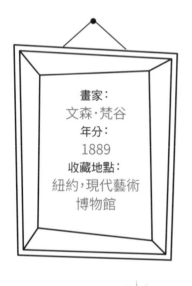

畫家：
文森·梵谷
年分：
1889
收藏地點：
紐約，現代藝術
博物館

梵谷畫出的是他看到的，還是他感受到的東西？

兩者都是！他清楚看到了柏樹和群星，但他不是在美麗的星空下畫完整幅畫作，有好幾個場景是他在白天時畫的。他誇大了氣象的效應、強化了星體的亮度，並創造出一種漩渦般的空氣感。然而，從他窗戶的角度看出去，其實是沒辦法看到村莊的。為了創造出一幅美妙的風景，他就把村莊重新組合了。

天文學問題

你知道如何在畫裡找到金星和月亮嗎?

答案:月亮看著畫家的自我的右邊,而金星則在右側看著畫家,而當畫家的左邊;所以當你看著畫的時候,你會發現月亮就在畫的右邊看喔。

梵谷把現實變形了

梵谷選擇寬而長的筆觸、利用鮮豔的顏色和彼此相鄰的純色,來畫肖像畫、風景畫、靜物畫、風俗畫等。他透過扭曲現實,展現出情感的力道,也讓大自然變得更加美麗,甚至栩栩如生。

「今天早上,我從窗戶清楚看到了太陽升起前的鄉野,除了那早晨的、看起來超大的星星之外,什麼都沒有。」

摘自梵谷寫給弟弟西奧的信

從數字來看,梵谷:

- 畫了超過2,000幅畫、素描和水彩畫
- 有140幅畫是在普羅旺斯的聖雷米地區畫的
- 有94幅畫是3個月內在瓦茲河畔奧維小鎮畫的
- 寄了超過650封信給弟弟西奧

梵谷

出生:1853年3月30日生於荷蘭的津德爾特
死亡:1890年7月26日卒於瓦茲河畔奧維小鎮,享年37歲

他是何許人?

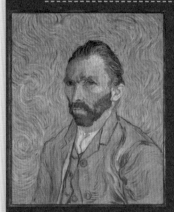

梵谷是牧師的兒子、6名手足中的老大。他很愛他的小弟西奧。他跟他的叔叔一樣是成功的畫商,但最後還是決定全力投入繪畫。1886年他抵達巴黎,住在西奧的公寓裡(西奧也是一名畫商)。梵谷在巴黎發現了印象畫派。1888年後,他搬到亞爾生活,後來再到普羅旺斯的聖雷米,在那裡畫出了這幅很美的畫作。

割掉耳朵的畫家

梵谷一直深受憂鬱症所苦,搬到亞爾後沒幾個月,他就在一次和畫家保羅·高更的爭吵後,割掉自己的左耳垂,以行動展示了他的絕望。所有人都當他是個瘋子,幸好他靠著作畫幫助自己好起來。

〈驚喜〉

畫家：
亨利·盧梭
又被稱為
海關人員盧梭
年分：
1891
收藏地點：
倫敦，國家藝廊

你看到了嗎？

這是一頭叢林裡的老虎，牠張開了嚇人的下頜，準備好向前撲衝！這幅畫作大到讓人忍不住以為自己真的在叢林裡。但實際上，這頭老虎是要攻擊誰呢？畫中有太多高大的野草、熱帶植物、樹枝和灌木叢，讓人什麼也看不到。而且正是暴風雨的時刻，陰暗的天空打著閃電，整幅畫好像被劃破了，畫家用這樣的方式來呈現下雨的景色。

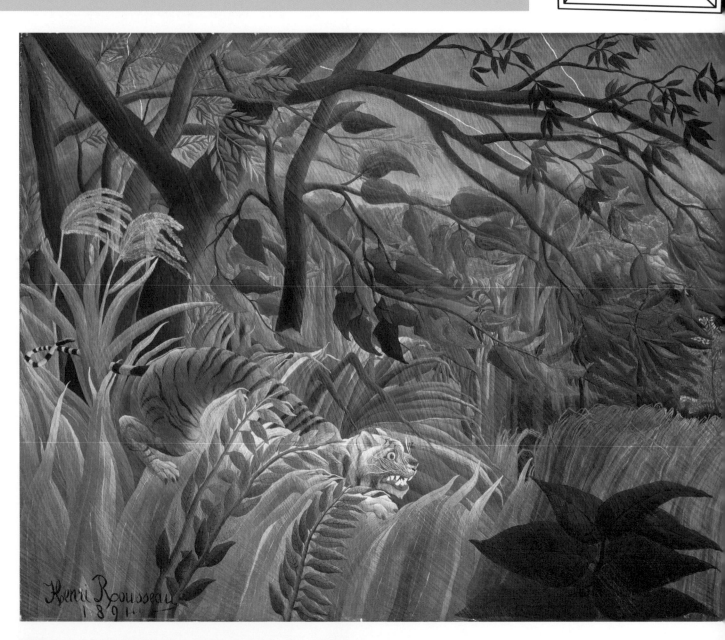

一幅讓人發笑的畫……

雖然藝術家不是小丑，但是當他在獨立沙龍中展出這幅畫作時，大家都停留在他畫的老虎前。這代表他大受歡迎嗎？才不是，觀眾們覺得這幅畫超級可笑。為什麼？因為盧梭沒有遵守身體的比例、透視法和顏色運用等原則（這些所有專業畫家一絲不苟地遵循的原則），但他卻以為自己畫得和專業畫家們一樣……

真正的叢林？

有人說這頭老虎有一顆像稻草填充的頭、直勾勾的眼睛好像玻璃珠、牙齒間隔太大、爪子踩在長長的野草上居然沒把草壓扁。

盧梭用不同的顏色彩繪每一株植物和每一片葉子，雖然看起來很美，但19世紀的畫家並不會這樣作畫。盧梭真的去過真正的叢林嗎？他個人是這麼聲稱的！但事實上，他從來沒離開過法國。這些動物和異國植物，都是他在巴黎植物園和畫冊裡觀察來的……姑且不論這些蠢事，他畫中那些對比強烈的色彩和那種神奇的特殊氣圍，在現代很受大家喜歡。

海關人員盧梭

出生：1844年5月21日生於拉瓦勒
死亡：1910年9月2日卒於巴黎，享年54歲

他是何許人？

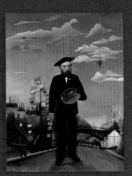

海關人員盧梭其實是他的朋友詩人阿爾弗雷德·雅里對他的暱稱，因為盧梭的工作就是監控往來巴黎的貨物通關。他是政府機關的公職人員，但他夢想成為畫家，於是在49歲退休，努力追尋夢想。不過他是用自學的方式，從來沒去上過繪畫課！

藝術家是不是被誤解了？

是也不是，因為還是有其他藝術家鍾愛他的畫作，比如畢卡索就買了一幅，還為他舉辦了一場宴會。宴會當晚，這位海關人員為受邀出席的詩人和畫家演奏了小提琴：其中有阿波里奈爾、喬治·布拉克、莫里斯·烏拉曼克，這些藝術家今天都和他同樣聞名於世！

有種被騙的感覺……

海關人員盧梭讓人以為他年輕時去過墨西哥，但事實上他從來沒離開過法國。那些動物和異國植物，都是他去巴黎的野生動物園和植物園的溫室裡觀察來的。

〈吶喊〉

畫家：
愛德華・孟克
年分：
1893
收藏地點：
奧斯陸，國家
藝廊

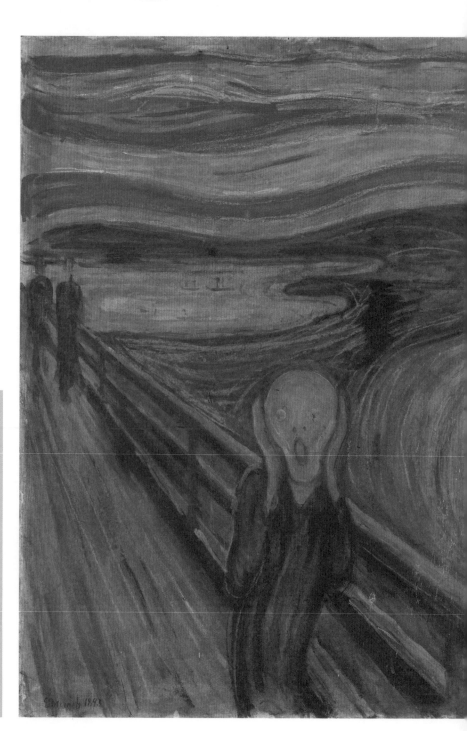

你看到了嗎？

這幅畫啟發了很多部恐怖片，但它到底為什麼讓我們那麼不舒服？看看畫中的男人，他的臉是變形的，看起來像一顆骷髏頭。他的手和身體呈現波浪狀，風景也跟隨他呈現相同的樣子。天空是血紅色的，水是陰森森的藍色。橋上那兩個人是誰啊？這一切都讓人很不安……

嘴巴被堵住的吶喊！

〈吶喊〉有好幾個版本，其中一幅掛在舊的孟克博物館的畫，在2004年8月22日被偷了。2名蒙面的武裝男子潛入博物館，取下這幅畫後，就會同把車停在博物館前接應的同夥離去了。幸運的是，〈吶喊〉在2年後重新尋回，而竊賊們也遭到逮捕並定罪。

你知道嗎？

孟克根本就是表達冠軍，他用最真實也最強烈的方式來表達情感，後人甚至從他的畫作汲取靈感，做成了吶喊的表情符號！

第一個面對警訊的吹哨人

透過這像火一樣紅的天空和遊移變幻的藍色的水，我們好像感覺到大自然正在爆炸，並且尖聲喊著「救命！」。19世紀是工業化的起點，而工業化對氣候造成的影響正是現在很令人擔心的後果。敏感的孟克是面對警訊的吹哨人……

從數字來看，孟克：

- 遺贈給奧斯陸市超過上千幅畫作
- 創作了18,000幅版畫
- 創作了3,000幅素描

如今，孟克也有自己的博物館──孟克博物館！

孟克

出生：1863年12月12日生於挪威
死亡：1944年1月23日卒於奧斯陸，享年80歲

他是何許人？

孟克是在奧斯陸長大的挪威藝術家，他母親在他5歲時因結核病過世，8年後他最愛的姊姊蘇菲也死了。再後來，他的醫生父親和另一個妹妹深受精神疾病所苦，而弟弟則在25歲死於肺炎。多麼悲傷啊！這讓我們更能理解為什麼孟克一生都活得很焦慮，以及他如何利用繪畫來表達內心的情感。

表現主義畫家

孟克是表現主義派：他用一種強烈到把現實、臉孔、身體和周圍空間都扭曲變形的方式，來表達他的情緒感受。他同樣也利用很強烈的色彩，甚至用現實生活裡不存在的顏色來表現。所以，天空可以紅成像畫作中那樣，人的臉也可以綠得像幽靈那樣。

畫家：
古斯塔夫·
克林姆
年分：
1908-1909
收藏地點：
奧地利維也納，
美景宮美術館

〈吻〉

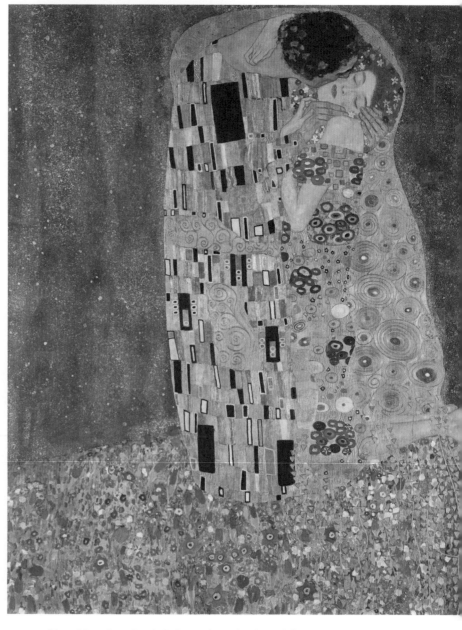

你看到了嗎？

這對緊緊相擁的伴侶非常相愛，這個吻看起來很輕柔、很享受！畫裡讓人驚豔的是那滿滿、閃亮亮的金色！藝術家是否賦予「愛」很高的評價呢？也許對他來說，真愛抵得過全世界所有的黃金。畫中沒有風景，只有一小片開滿了花的小山丘：真像一座天堂！

為什麼克林姆在畫裡使用了這麼多金箔？

黃金是一種貴重的金屬，人們將它用在珠寶、埃及的棺木上，或是中世紀的宗教畫裡：它象徵了生命的永恆，以及諸神的永生。在這裡，它比較像是一種象徵，一種展現了愛的力量和珍貴的特質的意象。

這些人物是誰？

令人驚奇的是：這幅畫全是以平塗的色調畫成，我們從中看到比例合宜的臉和手，人物看起來栩栩如生，好像真的有骨有肉。畫中的兩個主角可能是克林姆和他的伴侶艾蜜莉·芙洛格。

女人的裙子包含了圓形和花朵形狀的圖案，男人的長大衣則是白、黑和灰組合的長方形。克林姆是服裝設計師嗎？據說他曾為芙洛格設計了一些款式。而芙洛格則是一位時裝設計師，經營一間高級訂製服店。

就像一幅花毯

藝術家沒有採取透視法，畫中的一切看起來像一張地毯般平坦。畫作很具裝飾性，這正是這幅畫如此受歡迎的原因。但是把花畫在畫面中不只是為了好看，它們還象徵了愛情的豐盛與富饒。

克林姆

出生：1862年7月14日生於奧地利包姆加滕
死亡：1918年2月6日卒於維也納，享年56歲

他是何許人？

克林姆生於奧地利一個很靠近維也納的地方，他在7個孩子中排行第二，父親是一位金銀匠。為了成為工藝師，他在14歲時進入應用美術學院學藝。到了24歲，他才終於成為一位藝術家！他為維也納歌劇院作畫與裝飾天花板，還發明了一種融合藝術與工藝的新技法。這就是為什麼我們在看他的畫時，都有一種在欣賞珠寶的感覺！

被施了魔法的房子

克林姆和其他藝術家一起合作，推動把藝術帶入家裡每個角落的理念。他參與了建築師喬瑟夫·霍夫曼為富有的斯托克萊家族在布魯塞爾打造私人宅邸的案子，負責室內的裝潢。他為用餐區設計了一幅大型的馬賽克鑲嵌畫，只是這次在畫中相擁的伴侶是阿道夫和蘇珊娜·斯托克萊，也就是宅邸的主人。

〈睡蓮〉

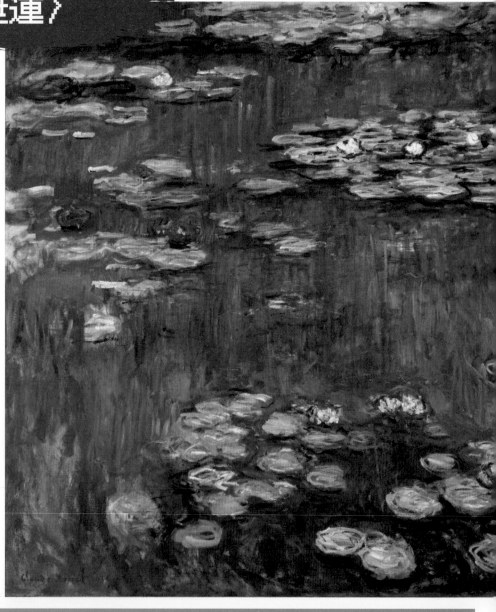

畫家：
克洛德·莫內
年分：
1916
收藏地點：
東京，國立西洋
美術館

「莫內是我們時代
的米開朗基羅。」

馬克·夏卡爾

你看到了嗎？

莫內是一位風景畫家，他下筆的速度比影子還要快！他迷戀大自然裡那些細微的光線變化和效應。在〈睡蓮〉裡，畫家把這些粉紅色或黃色的花朵畫得像飄浮著的小舟，但畫家更想表現的，是那像鏡子般反射出周遭一切的水面。現在更仔細地看這幅畫：我們會看到一些看起來有點「雜亂難以辨識」的粉紅色和黃色的圓圈，它們其實就代表莫內眼中看到那些花的樣子，而綠色的線條則是池塘四周的樹所投下的倒影。

印象派的誕生

1874年4月15日，莫內展出了一幅他從窗戶望去的勒阿弗爾港景色，他使用清晰可見的大筆觸，並將畫命名為〈印象·日出〉。藝術評論家路易·樂華發文嘲諷道：「印象嘛，我確定是有的。我還對自己說，既然我對這幅畫有印象，那麼畫裡面一定有著什麼印象吧……」於是「印象派」一詞就此誕生。謝謝路易！

處處是色點！

假如我們很近地細看〈睡蓮〉，就會看到許多色點。

這會讓你想到本書中的另一幅複製畫嗎？

答案：視幅畫上的畫面〈三點練習〉，在第96頁。

從數字看〈睡蓮〉系列：

• 共有超過250幅畫作。
• 在巴黎橘園美術館以2間橢圓形展覽廳展出。

莫內

出生：1840年11月14日生於巴黎
死亡：1926年12月5日卒於吉凡尼，享年86歲

他是何許人？

莫內生於巴黎，5歲時隨父母和哥哥里奧移居勒阿弗爾。中學時，他的同學都熱愛他為老師和政治人物所畫的諷刺畫。他在瑞士藝術家夏爾·格萊爾於巴黎開設的畫室學畫，並在那裡遇到了雷諾瓦。後來，他和愛德加·竇加、貝爾特·莫莉索、卡米耶·畢沙羅、保羅·塞尚一起籌劃了他們第一場沒有評審的畫展，從此之後他們就被稱為「印象派」畫家。

當莫內讓一條河流改道時！

莫內種植睡蓮的池塘是人工池，為了供水，他向吉凡尼當局申請許可，要求將他家旁邊的一條小支流改道流過他家。起初因為居民們害怕外來植物會污染水源，所以省長並不同意。但是莫內最後還是拿到了許可，才創作出屬於他最美畫作中的〈睡蓮〉系列。

〈曼陀林琴與吉他〉

畫家：
巴勃羅·魯伊
斯·畢卡索
年分：1920
收藏地點：
馬德里，普拉多
博物館

你看到了嗎？

畢卡索畫了一組放在桌面、不會移動的物品。這種以靜止不動的物品為主題的畫作，就稱為「靜物畫」，即使有時也會從中看到有生命的動物。畫裡有吉他、曼陀林琴、花瓶和一些水果，後面是陽台、雲……除了這些，你還看得到其他東西嗎？你再後退一點……再看一看，桌子變成一顆巨大的人頭了！兩種樂器的共鳴孔都變成了眼睛，桌子下方也可以瞄到牙齒。

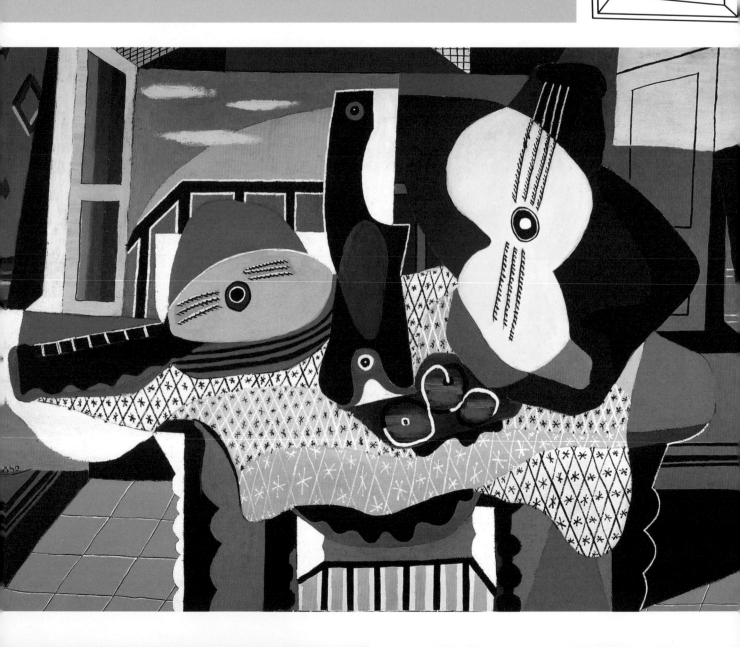

變形藝術

畢卡索將兩幅畫合併繪製成一幅，但他不是第一個這樣做的人。看看這幅義大利畫家阿爾欽博托的畫，藝術家利用秋天的水果，創作出一幅奇怪男人的肖像畫。

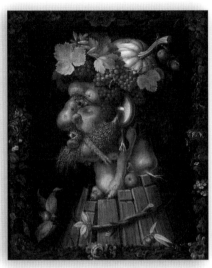

五顏六色的立體派

畢卡索的立體派畫風隨著歲月也有所變化。在這幅畫裡，樂器不是被摔破，而是被「扭歪」了。你看，吉他的每一個面都能同時看到，然而現實中，我們一次只能看到吉他的一個面！畢卡索減去所有細節，只留下最必要的。室內的空間是以幾何形狀規劃，看起來就像一幅剪貼畫：淺色是用來指出打光的地方，深色則是為了強調隱藏在陰影中的角落。藝術家發展出來的這種新立體派被稱為「合成」立體派。

畢卡索

出生：1881年10月25日生於西班牙的馬拉加
死亡：1973年9月8日卒於法國穆然，享年91歲

他是何許人？

畢卡索和達文西是世界上最有名的藝術家。據說畢卡索最先說出口的第一個字是lapiz，也就是西班牙文的「鉛筆」！他的父親是畫家兼教師，也負責訓練他。即使畢卡索很早就能畫出非常逼真的畫作，但他想畫的是不一樣的東西。於是，他離開西班牙到了巴黎，在那裡經驗到所有可能徹底革新「造型藝術」（指繪畫、雕塑、陶藝、雕刻）的創作方法，並且在實作上是可行的！

「我畫出的物品是我腦中所想的，而不是我眼中所見的。」

畢卡索

立體的藝術

畢卡索打破了過往所有的繪畫主題。他拆解了男人和女人的身體、他們的臉、風景和吉他，把它們分解成許多小碎片、正方體、立方體、長方體或錐體，還展示了剖面，把模特兒的正面和背面畫在同一側。超奇怪的！感覺就像他撿到了所有碎片，把它們重新排列整理，卻沒有考慮到它們最原始擺放的位子。這種全新的創作方式被稱為立體派。

〈國王的悲傷〉

畫家：
亨利·馬諦斯
年分：
1952
收藏地點：
法國龐畢度中心的
國立現代藝術博物館

你看到了嗎？

馬諦斯拿了一些紙張，在上面塗滿黃色、粉紅色、藍色和綠色的水粉顏料，等紙張一乾就從中剪出形狀，接著再進行黏貼。你看這些黃色的葉子，它們就像秋天時掉落的樹葉。還有一把黃色的吉他，被兩隻白色的大手握著：是國王正在演奏音樂。

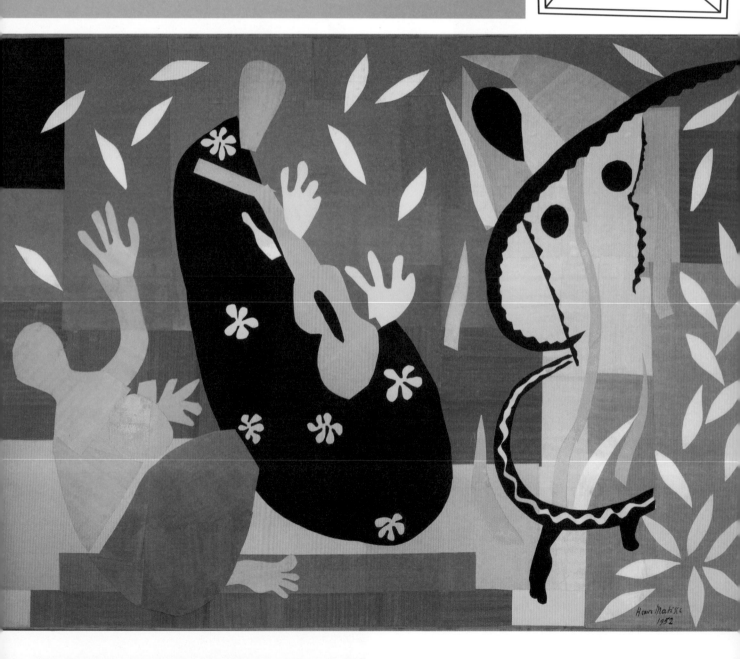

國王為什麼悲傷？

沒有單一或絕對的答案，你只能依靠你的直覺！需要提示？也許國王就是畫家本人……畫裡還有一位音樂家和一位舞者，你能找到他們嗎？

一位黏貼畫家！

馬諦斯發明了水粉紙技法，從1937年開始剪剪貼貼，當時他年紀很大又生著病，只能待在房間裡休息。為了讓剪下來的紙塊擺到對的位置，他指揮助理們幫他把紙片固定在畫布上，而直接剪裁出色塊，則讓他聯想到雕塑家們直接雕琢材料的感覺。

綠色的頭和綠色的手，為什麼？

不只是因為這麼做具有原創性，畢竟這不是他第一次這樣做。馬諦斯和朋友德蘭、孟甘、烏拉曼克都喜歡改變東西原本的顏色：把樹變成紅色或藍色、把臉換成五顏六色的。所以他們才會在1905年的秋天沙龍展時被稱為「野獸」，因為他們咆哮般的用色嚇壞了大眾！馬諦斯因此成為這股新流派——「野獸派」的領導人物。

馬諦斯

出生：1869年12月31日生於卡托—康布雷西斯
死亡：1954年11月3日卒於尼斯，享年84歲

他是何許人？

馬諦斯的父親是一名穀物商人，母親在他20歲因為闌尾炎住院時送他第一盒顏料，於是他在鄰床病友的協助下，發掘了畫畫的興趣。1895年，他進入美術學院，在畫家古斯塔夫・莫羅的畫室學藝，學到跟隨自己的直覺，以及「對色彩的想像力」。

「必須用孩童般的眼光來看待生活的一切。」

馬諦斯

他的特殊技法是什麼？

運用簡化的形狀和純色。顏色沒有被混合，而是以平塗法塗在單色的塗層上。他也喜歡運用曲線。你看：他透過剪裁以及輕微地傾斜翻轉圓形與曲線，就讓我們產生這些人物在跳舞的感覺。

〈戈爾孔達〉

畫家：
雷內·馬格利特
年分：
1953
收藏地點：
休士頓，曼尼爾
收藏館

你看到了嗎？

真詭異！在這座城市裡，建築物是灰色的、屋頂是紅色的，滴落的不是雨，而是一個個男人。這些奇怪的先生不會飛，他們直立著，就像在馬路上行走，只是腳下是空的。他們看起來都長得很像，但其實不一樣，仔細看可以從他們的姿勢、手插口袋，以及拿包包的方式等等看出差別……

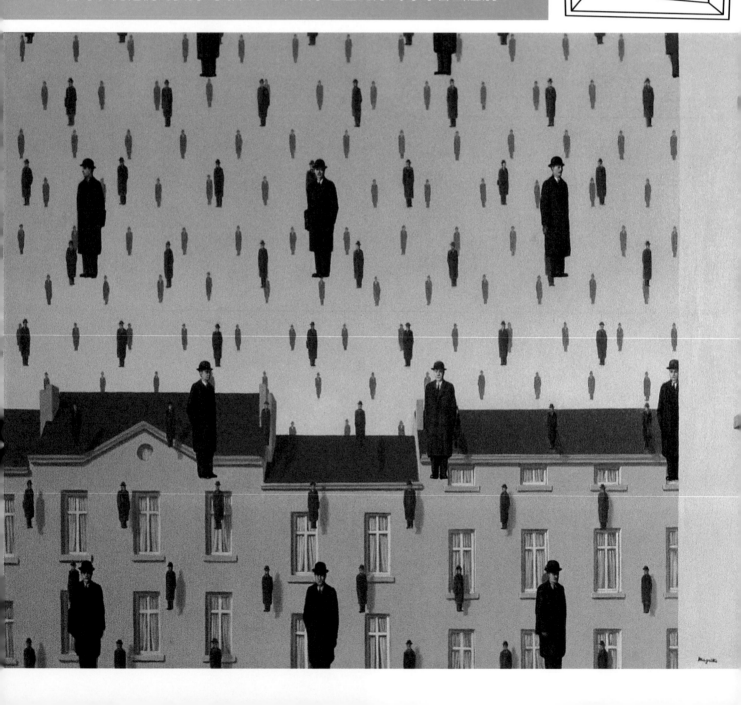

一幅神奇的畫！

我們都知道人不可能會從天上下下來，這是一種超現實的奇幻圖像，因為馬格利特運用了錯覺法——也就是以一種謹慎又真實的手法，讓我們產生一種真的看到這些水滴人的幻覺，很讓人著迷。我們現在在看一些奇幻電影時，有時也還是會有同樣的感受……

這幅畫的名稱是什麼意思？

戈爾孔達是印度一個城市的名字，位在現在印度南部的泰倫加納邦，過去曾因為當地的鑽石礦坑而聞名於世。不過這幅畫裡既沒有鑽石，也沒有印度的城市。藝術家選擇的畫作名稱並不一定和他畫的內容有關，為什麼呢？是為了創造出更多的神秘感！

這不是一支菸斗！

你們知道這句話吧？沒錯，這句話正是出自馬格利特本人！他將一幅畫取名為〈圖像的背叛〉，畫裡只畫了一支菸斗。但是他為什麼又告訴我們這不是一支菸斗？因為這支菸斗無法裝上菸草，同時也提醒我們：畫家有點像魔術師，主要的工作是創造出一種視覺幻象！

馬格利特

出生：1898年11月21日生於比利時萊西納
死亡：1967年8月15日卒於布魯塞爾，享年68歲

他是何許人？

馬格利特是裁縫師和製帽女工的兒子，他有2個弟弟：雷蒙和保羅。母親在他11歲時去世。他在布魯塞爾皇家美術學院學畫，也曾在壁紙工廠工作，為廣告商製作海報。他曾在巴黎附近生活了3年，結識了一些超現實主義藝術家。

「我的畫一定要貼近真實的世界，才能從中召喚出奧秘。」

馬格利特

畫出奧秘

馬格利特想向我們展示的是：我們這個表面上看起來很尋常、很普通的世界，藏著許多奧秘、詩意和稀奇古怪的事。他不是畫出夢境，而是把他的思想視覺化。他想像著物品、人們和圍繞著這兩者的世界，以離奇的方式相遇了。他被稱為超現實主義畫家，因為他畫出了超現實的事物，但對他來說：「超現實是還沒有和本身奧秘分開的現實。」

〈半女人半天使〉

畫家:
妮基·桑法勒
年分:
1990年代
收藏地點:
法國尼斯,現代藝術
和當代藝術博物館

🔍 你看到了嗎?

這是一個天使……但只有
一半是天使的形體!她只有
一隻翅膀,卻還是如此美
麗!明明要有兩隻翅膀才能
飛翔,但她卻能飄浮在天空
中,還能碰到星星。桑法勒
想表達什麼呢?她要表達
即使缺乏一切必要條件,
我們依然可以實現夢想?
可能吧……你看,這個「娜
娜」(譯註:法文的Nana是「
女人」的俗稱,藝術家創作
了一系列以Nana為題的作
品)是黑色的。桑法勒讚頌
所有人種,因為她深知人與
人的差異一向不容易被接
受。這些作品邀請我們更
有包容力,變成更多的天
使……

世界上最巨大的女人！

1966年，桑法勒在斯德哥爾摩當代美術館完成〈她〉的展覽。這是一個躺在地上、色彩繽紛的巨大娜娜，長度是23公尺、高度有14公尺，入口的門就開在她的兩腿之間，讓人可以進入內部參觀。她的右腿裡有一座巨大的溜滑梯，右胸有一個乳品吧台，肚子上則有一個露台！

「對我而言，我的雕塑代表了女性世界的放大版、女人們的偉大狂熱、當今世界的女性，以及握有權力和力量的女性。」

妮基·桑法勒

尋寶遊戲

桑法勒也在巴黎完成了一個美人魚作品，假如要你出發去找她，你該到何處去尋找呢？需要提示？她泡在一座噴泉裡，旁邊是一座色彩繽紛、有很多管子的博物館。

答案：她就在龐畢度中心旁的史特拉溫斯基噴泉。

桑法勒

全名是凱薩琳·瑪麗—阿涅斯·桑法勒
出生：1930年10月29日生於塞納河畔納伊
死亡：2002年5月21日卒於加州拉霍亞，享年72歲

她是何許人？

桑法勒是一位法國裔的美國藝術家，出生在一個擁有城堡和銀行的富裕家庭。為了逃離過度保守的原生家庭，她結婚、私奔、躲到紐約，再到法國生活了幾年。不幸的是，她因為精神問題在尼斯的精神病院住院治療了一段時間。在此期間，她開始在病房裡作畫，並感覺被治癒，於是決定成為藝術家。

桑法勒，女性主義者

桑法勒把畫裡和雕塑裡的女性都塑造成圓胖豐滿的樣子，並將她們命名為「娜娜」。不論形狀大小，她們都呈現非常繽紛喜悅的模樣。她們舞著、跳著，不管是裸體或穿著泳衣，她們都看起來自在又充滿活力。在1960-1970年代，常常是男人為女人做決定，但桑法勒希望女性能更加自由、解放自我，並且張開自己的翅膀飛翔。

〈夢我所夢〉

畫家：
草間彌生
年分：
2014
收藏地點：
南韓首爾，藝術
殿堂

你看到了嗎？

到處都是大大小小的黑點！它們遍布在巨大的黃色南瓜上、四面牆上、地上、天花板上。這是大舉入侵啊！讓人誤以為在做夢，或甚至是一場惡夢！藝術家們通常都是在畫布或某樣物品上作畫，但這個作品到底是怎麼回事？有趣的是，我們可以繞著南瓜走一圈，感受著進入畫裡的感覺，完全沉浸在黑點點裡。這類型的作品被稱為裝置藝術。

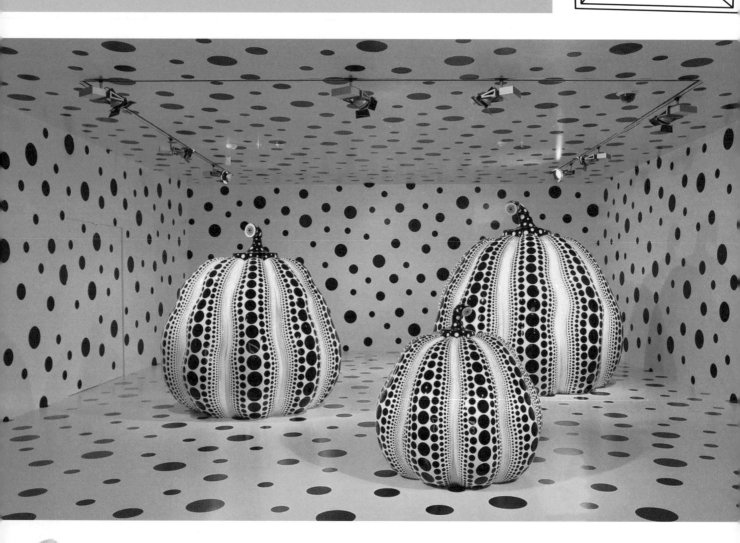

作品跟萬聖節有關嗎？

藝術家的父母主要以販賣植物和種子為生，這顆南瓜則是日本種的栗子南瓜。畫家記得童年時曾看過家中附近的南瓜田裡長出來的南瓜。她喜歡南瓜有趣的形狀和溫暖的感覺，這些特質讓她聯想到人類。

全圓的世界

你能從以下字組中，選出哪些最適合用來形容草間彌生為圓點所賦予的意義嗎？

- ⓐ 月亮和太陽
- ⓑ 雨和血滴
- ⓒ 爭吵和憤怒
- ⓓ 女人和男人
- ⓔ 戰爭和仇恨
- ⓕ 和諧
- ⓖ 和平與愛

答案：雖有開頭提出來說，圓點雖回時有憂傷和積極正面（含力／能量、和諧與愛、以及太陽），也代表著圓圈的反義的恐懼和死亡的涵義。

身處險境的南瓜！

藝術家的其中一顆南瓜曾經在日本直島的戶外展出，但2021年8月的一場颱風，將這顆2公尺高、長滿黑點點的黃色南瓜捲到海裡去了。幸好它被打撈上岸，並做了修補。2019年，另一顆南瓜以將近200萬歐元的售價售出！

草間彌生

出生：1929年3月22日生於日本松本市

她是何許人？

草間彌生1929年生於日本。即使深受幻覺所苦，她仍然到京都完成日本畫的學習，然後到紐約生活。她憑著自己創作的第一批裝置藝術，在紐約闖出了名聲。1973年時，她回到日本；4年後，她決定住進精神病院，並在院內設了一個工作室。現在高齡95歲的她，依然在全世界的博物館中展出作品。

藝術家為什麼創作出這些小圓點？

草間彌生記得自己大約10歲時，無論她把眼光看向哪裡——桌上、天花板上、她的身上——都會看到同樣的花朵圖案，那是她先前在廚房桌布上看過的圖案。她感受到一種「被融入圖案」的衝擊。為了減少奇異的視覺幻象所帶來的恐懼，她把這些幻覺運用到她的藝術裡，創作出畫作、雕塑和裝置藝術。

「我的人生就是成千上萬個圓點中一顆迷失的圓點……」

草間彌生

〈變節者〉

畫家:
D*Face
年分:
2000
收藏地點:
巴黎13區的
文森—奧裡奧爾
林蔭大道

你看到了嗎?

這個年輕女子,長得很像漫畫家麥特·貝克和約翰·羅米塔(他還畫了《蜘蛛人:驚奇再起》)在1950-1960年間所創造出來、美國漫畫裡那種很性感的女人,差別只在於她的皮膚是藍色的、翅膀長在頭髮上、神情看起來比較叛逆。你可以在巴黎的文森—奧裡奧爾林蔭大道上看到她。在相同區域,D*Face畫過另一個緊抱著情人的年輕女孩,她的情人有著一張綠色的骷髏臉,就像殭屍一樣⋯⋯

漫畫不適合畫在牆上！

沒錯。但是在20世紀，有許多藝術家放大了漫畫，以便複製在畫布上。另一些藝術家則從看到的廣告或明星照片等影像汲取靈感。這些藝術家都屬於普普藝術運動的一分子。

把圖像放大要做什麼？

這樣可以看得更清楚！也算是一種強調方式。普普藝術的藝術家認為，這些圖像很美，想把它們當成藝術作品。這些藝術家之中有安迪·沃荷，就是他複製了好多瑪麗蓮夢露和各種顏色的康寶濃湯罐。但是還有另一位美國藝術家對D*Face有很大的影響，那就是羅伊·李奇登斯坦！

振翅高飛

畫中這個美麗金髮女子的翅膀是不是用來飛翔的呢？你怎麼看這件事？在更古早的畫作裡，天使們是上帝的信差。

希臘人認為有一個穿著盔甲、長著翅膀的上帝，你認識他嗎？他是：

- ⓐ 超級英雄獵鷹
- ⓑ 信使愛馬仕，或是羅馬人的墨丘利
- ⓒ 伊卡洛斯

ⓑ：案答

D*FACE

出生：1978年生於英國倫敦

他是何許人？

狄恩·史塔克頓又名D*Face，他從青少年時期就深受美國吸引。他溜滑板、畫素描，因為閱讀專業雜誌而啟發了對塗鴉和街頭藝術的興趣。他後來成為廣告的圖形設計師和插畫家，同時創作素描和那些他在街上四處張貼的貼紙……

> 「作品會為自己發聲，若是沒有的話，我喜歡人們提出自己的觀點。」
> D*Face

他要傳達的訊息是什麼？

D*Face自稱「波普啟示錄派」藝術家。他用普普藝術、啟示錄和末日等來玩文字遊戲。他認為我們所有人都太過依賴當前的消費產品、奢侈品和社交網絡，全都成了名流們的粉絲。他邀請我們問問自己：我們是不是太容易受到影響了呢？有沒有一點像活死人？難道沒有其他活著的方式了嗎？有沒有什麼辦法能讓我們展開自己的雙翼？

作品圖檔出處：

作者

桑德琳‧安德魯斯 (Sandrine Andrews)

畢業於羅浮宮學院藝術史專業，之後遠赴美國一家當代藝術畫廊工作，在業餘時間完成當代繪畫論文。回到法國後，就職羅浮宮博物館圖像藝術部，也是當代藝術雜誌《展牆》(Cimaise) 記者，納唐出版社 (Les Editions Nathan) 與哈瓦斯互動出版社 (Havas Interactive) 編輯，負責處理與藝術相關的資料和文章。

2005年起專職藝術書籍寫作，也是公認的藝術史學者，著有《貝爾特‧莫里索》(Berthe Morisot)，也為《達達》藝術雜誌 (la revue d'art DADA) 寫作，並為調色板出版社 (l'éditions Palette) 策劃出版了許多寫給青少年的有趣藝術書籍。

譯者

段韻靈

曾就讀國內法文系、法文所，並於法國索邦大學交換就讀Master 1。熱愛旅遊 (酷愛小島)、美食 (嗜辣)、雜食閱讀 (尤醉武俠，近期則狂練教養神功)，教過法文，做過口譯、筆譯及出版社編輯，目前最重要的工作是養育女兒，並兼以翻譯為樂。

譯作賜教：duanyunling@gmail.com

商周教育館 72
大師名作這樣看好好玩！
羅浮宮專家給孩子的藝術啟蒙課

作者——桑德琳‧安德魯斯 (Sandrine Andrews)
譯者——段韻靈
企劃選書——黃靖卉、羅珮芳
責任編輯——羅珮芳
版權——吳亭儀、江欣瑜
行銷業務——周佑潔、林詩富、賴玉嵐
總編輯——黃靖卉
總經理——彭之琬
第一事業群總經理——黃淑貞

發行人——何飛鵬
法律顧問——元禾法律事務所王子文律師
出版——商周出版
115 台北市南港區昆陽街 16 號 4 樓
電話：(02) 25007008‧傳真：(02)25007759
發行——英屬蓋曼群島商家庭傳媒股份有限公司城邦分公司
115 台北市南港區昆陽街 16 號 8 樓
書虫客服服務專線：02-25007718；25007719
服務時間：週一至週五上午 09:30-12:00；下午 13:30-17:00
24 小時傳真專線：02-25001990；25001991
劃撥帳號：19863813；戶名：書虫股份有限公司
讀者服務信箱：service@readingclub.com.tw
城邦讀書花園：www.cite.com.tw
香港發行所——城邦 (香港) 出版集團
香港九龍土瓜灣土瓜灣道 86 號順聯工業大廈 6 樓 A 室
E-mail：hkcite@biznetvigator.com
電話：(852) 25086231　傳真：(852) 25789337

馬新發行所——城邦 (馬新) 出版集團【Cite (M) Sdn Bhd】
41, Jalan Radin Anum, Bandar Baru Sri Petaling,
57000 Kuala Lumpur, Malaysia.
電話：(603) 90563833　傳真：(603) 90576622
Email：services@cite.my

封面設計——丸同連合
內頁排版——陳健美
印刷——韋懋實業有限公司
經銷——聯合發行股份有限公司
電話：(02)2917-8022‧傳真：(02)2911-0053
地址：新北市 231 新店區寶橋路 235 巷 6 弄 6 號 2 樓

初版——2024 年 6 月 4 日初版
定價——600 元
ISBN——978-626-390-133-9

國家圖書館出版品預行編目 (CIP) 資料

大師名作這樣看好好玩！：羅浮宮專家給孩子的藝術啟蒙課／桑德琳‧安德魯斯 (Sandrine Andrews) 著；段韻靈譯 . -- 初版 . -- 臺北市：商周出版：英屬蓋曼群島商家庭傳媒股份有限公司城邦分公司發行，2024.05
96 面；21*26 公分 . -- (商周教育館；72)
譯自：Les chefs d'oeuvre de la peinture expliqués aux enfants
ISBN 978-626-390-133-9 (精裝)

1.CST：藝術教育 2.CST：藝術欣賞 3.CST：藝術史

903　　　　　　　　　　　　113005513

線上版回函卡